常識奇俠創作組＝原案　　　　　　　　　　西芹＝漫畫

人物

來自X89星雲的超級英雄，為了保護地球而跟科科A怪人對抗。可是常識零分，老是「知少少扮代表」。

超常識奇俠

「汗水的功用是讓我們在大熱天時解渴的嗎？」

「為甚麼每次進食完都不能在瞬間回復體力？」

科科A怪人

「解甚麼渴，我們排汗是要讓體內的熱力得以散發，調節體溫！」

「要把食物的營養轉化為能量，消化系統工作需要時間的啊！」

介紹

來自未知的星球，擁有小孩子般體質的怪人。雖然目的是侵略地球，卻又不自覺地向超常識奇俠傳授知識。

目錄
Contents

第 一 章
人體奧妙

第 二 章
自然生態

第 三 章
生活百科

第一章
人體奧妙

耳朵如何聽到聲音？

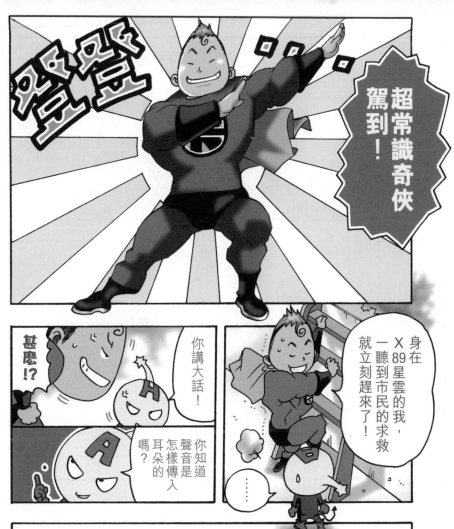

超常識奇俠
駕到！

身在X89星雲的我，
一聽到市民的求救
就立刻趕來了！

你講大話！

甚麼!?

你知道
聲音是
怎樣傳入
耳朵的
嗎？

……

聲音是透過
空氣振動傳播
我們的外耳負責接收，
然後經過耳道，
令耳膜產生振動。

中耳的三塊耳骨
亦會隨著振動，
將訊息傳達至聽覺神經，
我們就能聽到聲音了。

外耳

半規管

內耳

聽覺神經

耳道

耳蝸

鐙骨

耳膜　鎚骨　砧骨

耳咽管

中耳

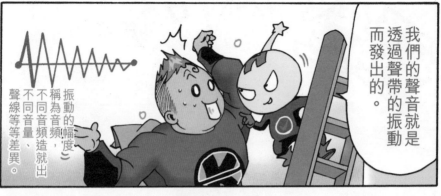

我們的聲音就是透過聲帶的振動而發出的。

振動的幅度，稱為音頻，不同音頻造就出不同音量、聲線等等差異。

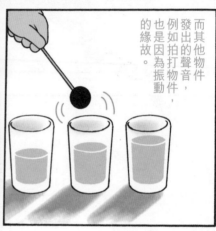

而其他物件發出的聲音，例如拍打物件，也是因為振動的緣故。

聲音的振動在空氣中擴散⋯⋯

就像投石濺起的水花一樣，越遠越微⋯⋯

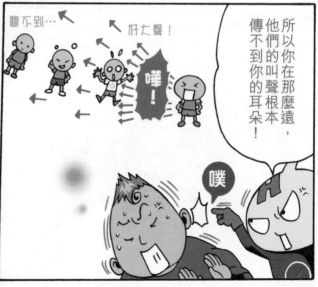

聽不到⋯

好大聲！

嘩！

噗

所以你在那麼遠，他們的叫聲根本傳不到你的耳朵！

踏

我是超人，耳朵特別靈敏，輕微振動都接收到！

早知你這樣說，但還有一個大破綻！

8

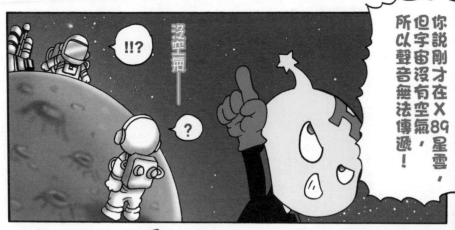

你說剛才在X89星雲，但宇宙沒有空氣，所以聲音無法傳遞！

沒空氣──

!!?

?

哇

哇哇～

轟轟～

太過分了，讓人家威風一下也不行！

你給我記住～

咦，我贏了!?

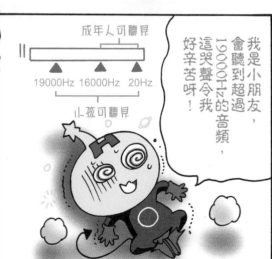

我是小朋友，會聽到超過19000Hz的音頻，這哭聲令我好辛苦呀！

成年人可聽見

19000Hz　16000Hz　20Hz

小孩可聽見

Let's Go!
Rock & Roll!!

只要有科學常識，沒有辦不到的事情！只要你家中有幾個碗碟、紙杯等物品，就可即席組成交響樂團，演奏古今樂曲啦！

科學交響樂團

【敲擊樂部】

材料：容器數個、鐵匙或敲擊道具1支、水

原理：由於水的多少會影響到杯身振動頻率，水越少的話振動頻率就越低，音調會比較低。如果倒多點水，振動頻率變高，音調就較高。若你懂得調校樂器，將幾個杯調成C大調的音標，任何簡單樂曲都演奏得到！

做法：只要倒水入容器中，然後用鐵匙敲打就會發出響聲！如果水的份量不同，聲音也會有分別！用多幾個相同的容器，倒入不同份量的水，就可演繹出高低音，一個敲擊樂器就完成了！

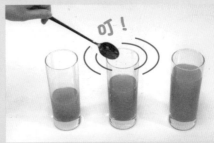

{管弦樂部}

材料：汽水罐1個、繩1條、萬字夾1個、膠紙

做法：先將汽水罐開1個約60mm x 6mm的長方孔，再於底部開孔。將繩子如圖穿起，扣上萬字夾固定，並用膠紙將汽水罐封口即成。拿起繩的一端，在空中揮動汽水罐，就可聽到一些有趣的聲音！

原理：當揮動汽水罐時，空氣由長方孔進入罐內產生振動，從而發出聲響。調整長方孔長度、汽水罐大小，甚至揮動速度也可改變聲調，只要揮動時改變持繩長度和旋轉力度，就是很好的伴奏！

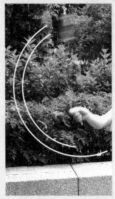

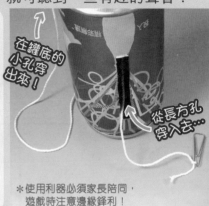

在罐底的小孔穿出來！

從長方孔穿入去…

＊使用利器必須家長陪同，遊戲時注意邊緣鋒利！

{吹奏樂部}

材料：膠樽數個、水

原理：當向水樽吹氣時，空氣振動至水面後反射回來，造成聲響。水樽內的水多少，控制著空氣振動的距離，距離越短頻率越高，發出的音調就越高了。

做法：與敲擊樂部相似，也是在膠樽裡倒入水即可。這次的演奏方法是用口對著樽口，以水平方向吹氣就能發出聲音！同樣地用幾個水樽倒入不同份量的水，又成了一件完美樂器！

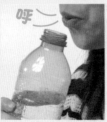

呼

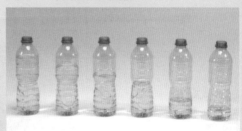

附加！{DJ部}　　材料：玻璃容器1個

先洗乾淨你的手指，不用抹乾，貼著杯邊來回摩擦，就像DJ打碟一樣！手指與杯邊的摩擦產生振動，發出聲音。平時因為手指上的油脂減低了摩擦力，所以洗淨或沾水就能將之重新增強。

部分圖片節錄自《兒童的科學》No. 28、84、111。

Q2 睡得多也不代表休息夠充分！

睡眠也分深與淺？

聰明又夠醒⋯⋯

科科A怪人！終於找到你了！

踏

睡覺又分甚麼深淺⋯⋯

哈哈！你昨晚只顧打機沒睡是吧？

唉，都說你的常識程度真對得住你這名字⋯⋯

甚麼!?

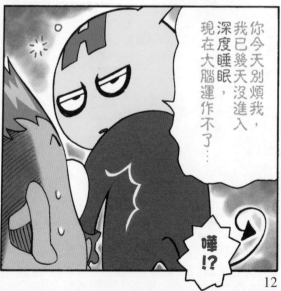

你今天別煩我，我已幾天沒進入深度睡眠，現在大腦運作不了⋯⋯

嘩!?

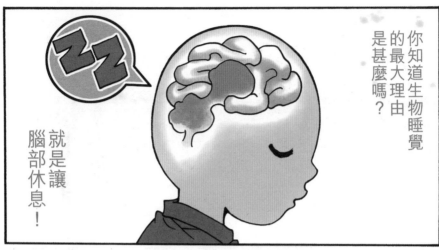

你知道生物睡覺的最大理由是甚麼嗎？

就是讓腦部休息！

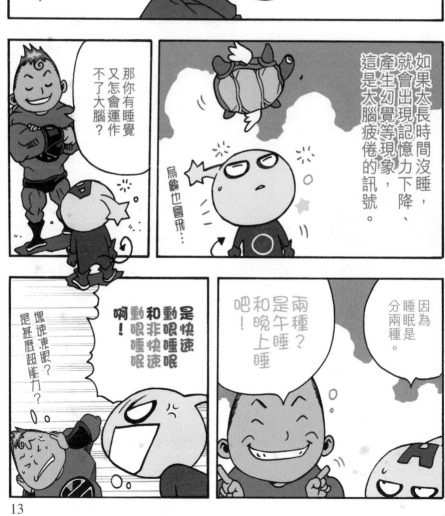

如果太長時間沒睡，就會出現記憶力下降、產生幻覺等現象，這是大腦疲倦的訊號。

烏龜也會飛⋯

那你有睡覺又怎會運作不了大腦？

因為睡眠是分兩種。

兩種？是午睡和晚上睡吧！

是快速動眼睡眠和非快速動眼睡眠

啊！

俗速束眼？是甚麼超能力？

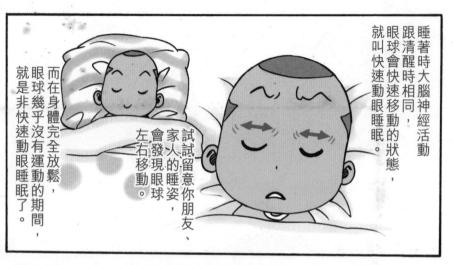

睡著時大腦神經活動跟清醒時相同，眼球會快速移動的狀態，就叫快速動眼睡眠。

試試留意你朋友、家人的睡姿，會發現眼球左右移動。

而在身體完全放鬆，眼球幾乎沒有運動的期間，就是非快速動眼睡眠了。

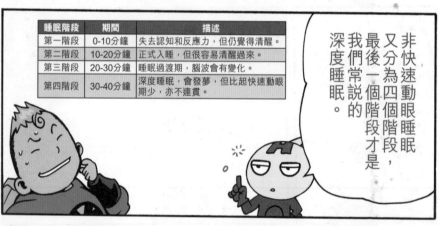

非快速動眼睡眠又分為四個階段，最後一個階段才是我們常說的深度睡眠。

睡眠階段	期間	描述
第一階段	0-10分鐘	失去認知和反應力，但仍覺得清醒。
第二階段	10-20分鐘	正式入睡，但很容易清醒過來。
第三階段	20-30分鐘	睡眠過渡期，腦波會有變化。
第四階段	30-40分鐘	深度睡眠，會發夢，但比起快速動眼期少，亦不連貫。

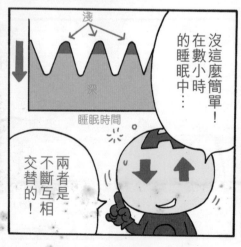

在數小時的睡眠中…沒這麼簡單！

淺

深

睡眠時間

兩者是不斷互相交替的！

深度睡眠的時間越長，睡眠質量越好，起床後就精神得多！

哈！我每晚都睡足12小時，當然精神奕奕！

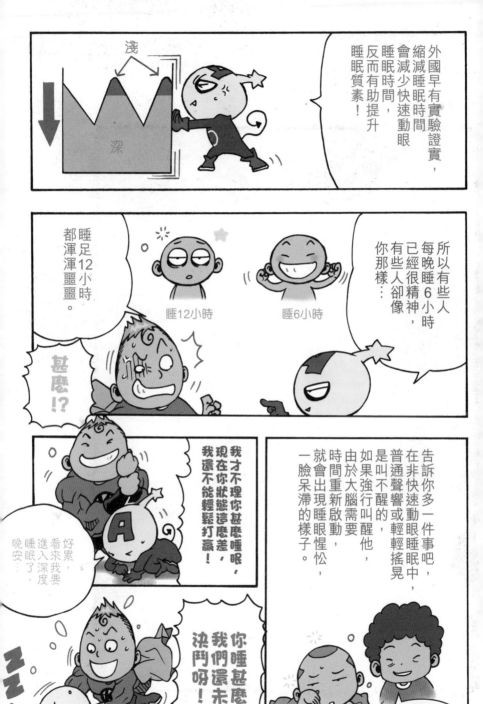

科科A怪人！看你睡得這麼差，等我這個每日睡12小時的超人教你睡覺必殺技吧！首先是數綿羊……

睡得好秘技

嘿，你當我是誰，數綿羊還要教？不過你又知不知道為甚麼數綿羊會容易入睡？

數綿羊的作用

用數綿羊幫助入睡的起源是甚麼？那就要由英文說起了。以前人們將Sleep聯想為Sheep，於是產生了這習慣。有醫生解釋Sheep字的「ee」音使得我們呼氣，緩緩的呼吸能有助入睡。不過如太集中於數數，可會適得其反變得更精神，要注意啊！

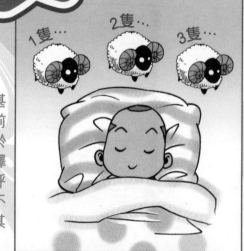

1隻… 2隻… 3隻…

← 還有其他有助睡眠的小知識！

注意起床時間

剛才都說我們睡覺時間因人而異，不過共通點是起床後約16小時就會覺得眠。有規律的睡眠才是質量最好，所以若你每天都7時起床，自然能在晚上11時前入睡了。這亦是星期日貪睡至中午，星期一上學時會覺得辛苦的原因。

食粒車厘子

睡前一小時飲杯車厘子汁，或者食幾粒車厘子，也能令你容易入睡！車厘子是少數含有褪黑素的水果，而褪黑素正是一種調節生理時鐘的重要荷爾蒙，對控制睡眠循環很有幫助！

一條安眠蕉

只需食條蕉就能讓你熟睡到天光！因為香蕉含有豐富澱粉質及維他命B6，有助提升體內一種叫「血清素」的物質水平，有舒緩神經和引起睡意的功效，吃後約2至4小時就會睡得甜甜的了。

放下你的遊戲機

大腦活躍緊張需要時間冷靜下來，睡前應該預留約1小時，放低所有刺激腦部的活動如打機、用手提電話等等，就不會難以入睡啦！

穿上長袖睡衣

炎炎夏日，穿著短衣短褲睡覺很爽吧？不過睡眠中體溫會有所下降，由於在「快速動眼睡眠」狀態容易被弄醒，那麼你穿不夠衣服而「冷醒」的情況就會發生了。

原來睡眠有這麼多學問，那我今天起可以每晚睡夠16小時喇！

出汗為何對身體有益？

如果沒有汗水，體溫就會節節上升，隨時搞出人命！

解甚麼渴，我們排汗是要讓體內的熱力得以散發，調節體溫！

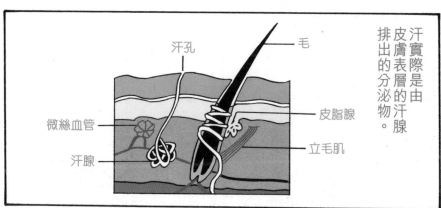

汗實際是由皮膚表層的汗腺排出的分泌物。

毛

汗孔

皮脂腺

立毛肌

微絲血管

汗腺

不過做一些激烈運動的話，因為身體變熱，出汗量會大增十倍，就像你這大汗淋漓的樣子。

小朋友新陳代謝較快，也會流較多汗呢。

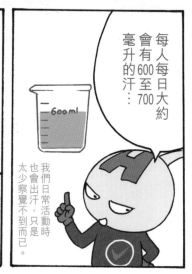

每人每日大約會有600至700毫升的汗⋯⋯

600 ml

我們日常活動時也會出汗，只是太少察覺不到而已。

19

其實除了天氣之外，精神刺激如害怕、緊張，都能令額頭、手心大量出汗。

沒理由，昨晚我開著冷氣玩《生嚼危機》明明不熱都滿頭大汗呀⋯

不是吧，這麼普通的恐怖遊戲就嚇成這樣子？

不，肯定是你要讓我脫水而死！

我乾喇～

你多喝點水不就行了。

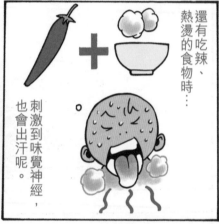

還有吃辣、熱燙的食物時⋯

刺激到味覺神經，也會出汗呢。

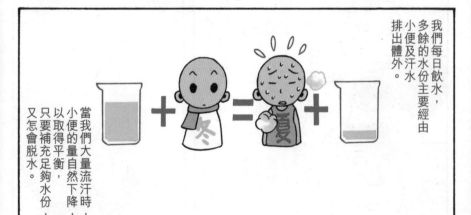

我們每日飲水，多餘的水份主要經由小便及汗水排出體外。

當我們大量流汗時，小便的量自然下降以取得平衡，只要補充足夠水份，又怎會脫水。

20

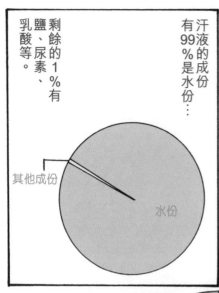

汗液的成份有99％是水份…

剩餘的1％有鹽、尿素、乳酸等。

而且汗水對人體很有益，除了前面說的調節體溫，還可以滋潤乾燥的皮膚。

這些成份可以軟化皮膚的角質層，抑制細菌生長，有助預防很多皮膚病！

哎，原來汗水這麼有益？那我就來個大解放…

好…臭呀…

盡情流汗吧！

汗水大件事！抹還是不抹？

夏天時試試在中午的街上走幾分鐘，相信你很快就會像跌了落水一樣，大汗淋漓！不過，雖然汗水有很多功用，但如果處理得不好，就很容易得病了！

這些就是杜亮行常犯的錯誤，你們要小心注意呀！…好熱。

錯誤1

一身汗，快點抹乾淨！

由於汗水是要幫身體散熱，在炎熱的天氣下，如果這麼快就抹掉汗水，熱量仍然留在體內，身體就要繼續排汗散熱，反而會令汗腺繼續分泌汗液，鹽分也會隨之流失！所以在不停出汗時，記得別太心急抹掉！

錯誤2

這麼說，我去到哪裡都不用抹汗啦！

上面的說法只適用於炎熱的環境。香港到處都是冷氣商場，相信大家一見到就想進去吧！但你進入冷氣地方前就一定要抹汗，因為溫差會令汗腺突然閉塞，導致積在體內的熱力不能散發。這時用冷毛巾抹也會有反效果，應該以熱毛巾或乾毛巾抹汗，才是正確做法。

錯誤3

大熱天時當然要立刻沖冷水澡!

如果皮膚突然接觸冷水,不但令汗腺運作失調,而且微絲血管也會收縮,影響血液循環!洗澡前要先休息約半小時,待體溫回復正常啊。

錯誤4

做完運動要喝一罐冰凍飲品!

當體溫仍然高企時,是不能接觸冰水的。體溫驟降會令人感到暈眩,如果做運動出汗時的天氣有點涼,做完運動後反而要穿上風衣,避免汗水很快被風吹乾,帶走大量體溫!

錯誤5

我流汗少就代表不算太熱了吧?

實際上促成流汗多與少的原因有很多,流汗過多可能是疾病,流汗太少也有機會是因為睡眠不足、補充水份不夠甚或是先天問題。若你沒有很多汗卻感覺悶熱,就要多加注意,脫去多餘衣物,用濕毛巾抹面抹手,盡量讓身體降溫,否則會有中暑危險呢!

吃進肚子的食物如何消化？

哈呀！

嗯嗯～

體力哪有一下子就補充到的，消化系統工作是需要時間的呀。

這瓶是用蝙蝠翼、老鼠腳、蜘蛛屎等材料精製而成的能量飲品，幫我瞬間回復體力！

你在幹甚麼？

24

我們活動所需要的能量，是來自食物的營養素，不是你那些古怪東西。

不過食物的營養轉化成的能量，需要一個漫長過程，這就是我們說的……

消化

吃下的食物會順序經過口、食道、胃、小腸和大腸……

你知道整個消化的過程有多複雜嗎？慢消化？

但消化太慢啦！

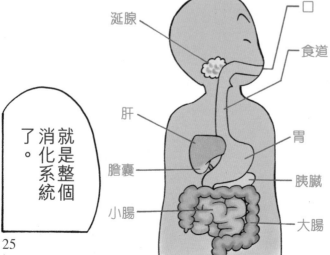

涎腺

口

食道

肝

膽囊

小腸

胃

胰臟

大腸

加上輔助的肝臟、胰臟和膽囊……

就是整個消化系統了。

25

這些器官的分工非常清楚，絕對不像你那樣迷迷糊糊。

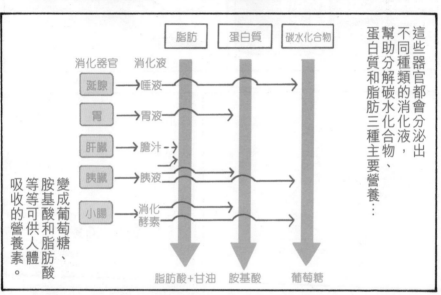

這些器官都會分泌出不同種類的消化液，幫助分解碳水化合物、蛋白質和脂肪三種主要營養…

消化器官	消化液	脂肪	蛋白質	碳水化合物
涎腺	→ 唾液			→
胃	→ 胃液		→	
肝臟	→ 膽汁	→		
胰臟	→ 胰液	→	→	→
小腸	→ 消化酵素	→	→	→

脂肪酸+甘油　　胺基酸　　葡萄糖

變成葡萄糖、胺基酸和脂肪酸等等可供人體吸收的營養素。

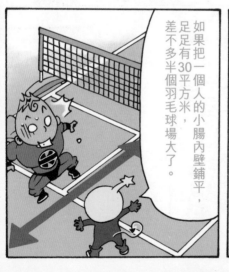

如果把一個人的小腸內壁鋪平，足足有30平方米，差不多半個羽毛球場大了。

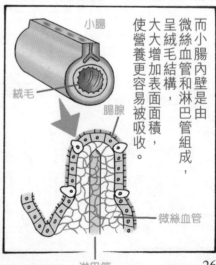

小腸

絨毛

腸腺

微絲血管

淋巴管

而小腸內壁是由微絲血管和淋巴管組成，呈絨毛結構，大大增加表面面積，使營養更容易被吸收。

26

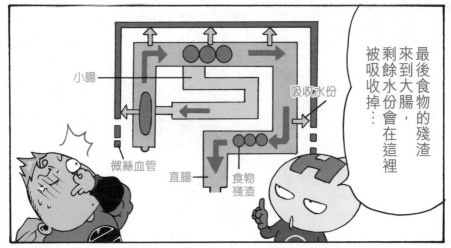

小腸

微絲血管

直腸

吸收水份

食物殘渣

最後食物的殘渣來到大腸，剩餘水份會在這裡被吸收掉…

餘下的就是大便，經由肛門排出體外。

好噁心呀！

這趟由口腔到肛門的旅程，大約需要24小時，那又怎能加速呢？

好臭，別過來！

剛才那杯東西…好肚痛呀！

警

幹嘛？

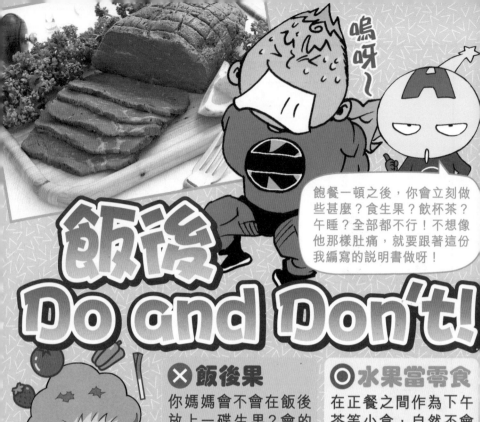

飯後
Do and Don't!

嗚呀～

飽餐一頓之後，你會立刻做些甚麼？食生果？飲杯茶？午睡？全部都不行！不想像他那樣肚痛，就要跟著這份我編寫的說明書做呀！

食生果也要看時候啊～

—水果

飯菜

⊗ 飯後果

你媽媽會不會在飯後放上一碟生果？會的話，你就要告訴她這樣不好呀。因為果糖非常容易被吸收，飯後吃一來飯菜會阻礙生果的消化過程，二來又可能吸收過多糖份，對健康反而有壞影響！

◎ 水果當零食

在正餐之間作為下午茶等小食，自然不會影響到消化速度，除了有益健康，更能及時補充糖份，讓你的頭腦於學習時更靈活！

⊗ 刷牙

如果你的餐單有酸性食物，飯後就不能立刻刷牙了！因為酸性物質會令牙齒表面變弱，刷牙就有可能令牙齒受損。牙醫建議你吃過生果、可樂之類的食物，便要先等待30分鐘再拿起牙刷了。

磨損

◎ 漱口

上面說到吃過酸性食物後30分鐘不能刷牙，那麼想牙齒健康一點可以怎樣？你可以用清水漱口，沖走殘渣和酸性物質，就不怕延誤造成影響啦！

❌ 做運動

大家都知道飯後做運動不好，但實際上是如何不好呢？原來是因為腸胃需要大量血液幫助消化，但做運動時血液會優先流到四肢，輸送氧氣提供能量，消化系統缺血便造成消化不良及肚痛了。所以吃飽後的30分鐘是不能做運動的！

❌ 午睡

肚脹睡不着…

剛吃完飯後，腸胃工作非常繁忙，但在這時睡覺的話，各器官就會進入休眠狀態，這樣大為影響消化系統的工作進度，身體又可能平衡不來，造成消化不良！

好肚痛呀～

⊙ 休息

所謂休息，就是坐著看看電視看看書，或者說說話，玩玩桌上遊戲，待腸胃有足夠的養分供應去工作，好讓食物能夠順利消化。

⊙ 做家務

劇烈運動不能做，那可以做一些簡單家務呀！例如洗碗、抹枱，既可幫助消化，又能做乖孩子，一舉兩得！

❌ 飲茶

茶裡的單寧酸會影響腸胃吸收鐵質，所以無論是飯後還是吃飯中，都最好避免飲茶，跟爸媽去茶樓時就要留意一下了。

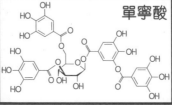

單寧酸

⊙ 飲水

有人說飯後飲水會沖淡胃液，其實是未經證實的。醫生反而建議飲水幫助消化，不但有利身體吸收養分，更可防止便秘呢！

呼吸也是個繁忙工序？

你閉氣閉足幾分鐘，完全不換氣，不辛苦才怪。

我要練習能在水底活動的作戰形態呀！

是換空氣呀。我們的身體需要無時無刻地替換體內空氣，才能夠生存下去！

你怎知我準備換武器!?

嘩！你又搞甚麼？

嗚呀！

我們吸入氧氣，然後排出二氧化碳的交換過程，就是呼吸了。

我們體內細胞需要使用氧氣製造能量，而這過程中會產生出副產品二氧化碳。

人類的呼吸方式主要有兩種⋯

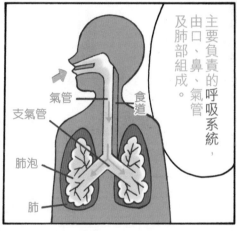

主要負責的呼吸系統，由口、鼻、氣管及肺部組成。

氣管

支氣管

食道

肺泡

肺

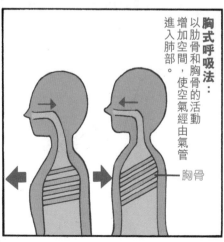

胸式呼吸法：
以肋骨和胸骨的活動增加空間，使空氣經由氣管進入肺部。

胸骨

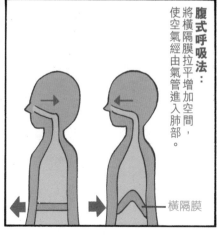

腹式呼吸法：
將橫隔膜拉平增加空間，使空氣經由氣管進入肺部。

橫隔膜

包圍著肺泡的，是無數微絲血管。

空氣流入肺部，經由無數分支進入末端的肺泡。

一個人左右兩邊肺加起來約有七億至八億個肺泡！

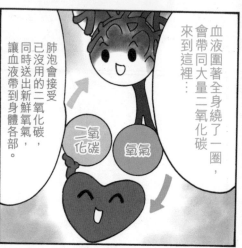

血液圍著全身繞了一圈，會帶同大量二氧化碳來到這裡…

肺泡會接受已沒用的二氧化碳，同時送出新鮮氧氣，讓血液帶到身體各部。

二氧化碳

氧氣

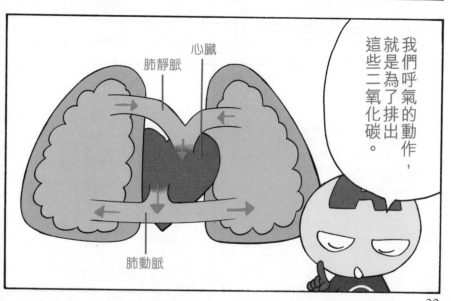

我們呼氣的動作，就是為了排出這些二氧化碳。

肺靜脈

心臟

肺動脈

以免危險啦。使你呼吸，大腦自然會強行那又不用擔心，你閉氣太久，

造成生命危險！即使很短時間也會因為若我們身體缺氧，呼吸運動會不斷循環，

幸好你提醒，不然我豈不是就此掛彩⋯

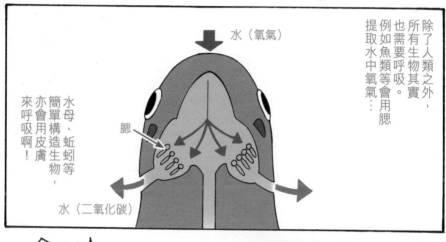

水（氧氣）

鰓

水（二氧化碳）

提取水中氧氣⋯也需要呼吸。例如魚類等會用鰓所有生物其實除了人類之外，

來呼吸啊！亦會用皮膚簡單構造生物，水母、蚯蚓等

氧氣筒吧！你還是用怎會有鰓，人類又

救命呀！

原來是鰓！這就是水底作戰的要訣！

33

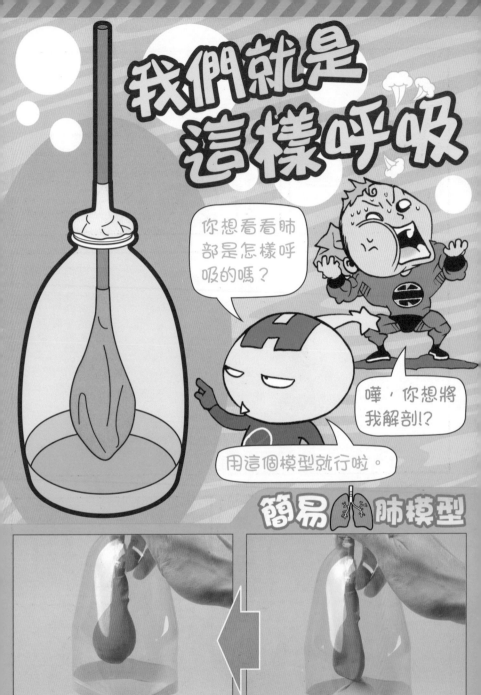

▲裡面的氣球竟然漲起了！

▲緊握下面的氣球，使勁一拉……

製作方法 | 材料：膠樽1個、汽球2個、飲管1支、膠紙

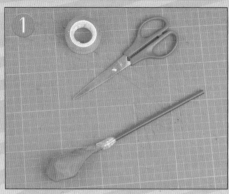

② ▲將另一個汽球如圖剪開一半，套在同樣剪開了一半的膠樽上。

① ▲用膠紙將汽球如圖貼在飲管上。

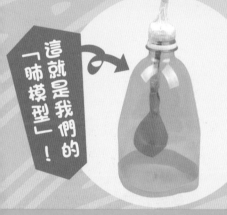

這就是我們的「肺模型」！

③ ▲將飲管放進膠樽裡，用膠紙封口，使裡面保持密閉。

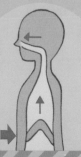

▶當我們拉下橫隔膜，胸腔的空間增加，氣壓下降。這時空氣就會透過氣管進入肺部，正是我們吸氣的情況！

◀當我們呼氣時，橫隔膜返回原位，胸腔空間減少，空氣就會被擠出。

如果對比真正的肺是這樣的！

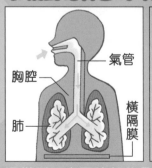

氣管
胸腔
肺
橫隔膜

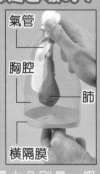

氣管
胸腔
肺
橫隔膜

這模型跟真正肺部的最大分別是，吸氣時模型的汽球由平面往下拉，真正橫隔膜則是由向上凹陷的形狀拉平。

突擊擂台陣

第一回合！

其實人類能聽到的音頻範圍不算寬闊，低於聽覺範圍的「次聲波」，和高於20000Hz的「超聲波」就無法聽到了！不過大自然中有不少動物擁有更廣闊的聽頻範圍；現在就來考考你：以下這四種動物，應該如何排序呢？

問題 1

（請把答案填在正確空格上。）

狗

蝙蝠

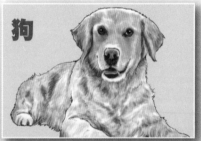

蟬

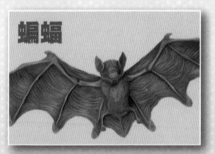

海豚

❶ ▶ ❷ ▶ ❸ ▶ 人類 ▶ ❹

廣 ⟶ 聽頻範圍 ⟶ 窄

問題 2

那個可惡的科科A怪人騙我出了一身大汗，還帶我來吃甚麼補充體力大餐…你們可以幫我找出以下這些食物各有甚麼功效嗎？

（請連上正確答案。）

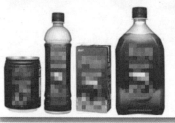

① 運動飲料

② 蕃茄

③ 馬鈴薯

④ 香蕉

A　補充水分，而且含有豐富蛋白質。

B　快速恢復體力，加快蛋白質的吸收。

C　含多種天然糖分，熱量較低，而且可以快速補充足夠能量。

D　補充電解質和從汗水中流失的水分和鈉，確保體內水分的平衡。

汗水中包含水分和鹽分，如果在大量出汗後只喝水補充水分，會令體內水和鹽的比例失去平衡，導致俗稱「水中毒」的「脫水低鈉症」，引致頭痛、嘔吐等不適，小心了！

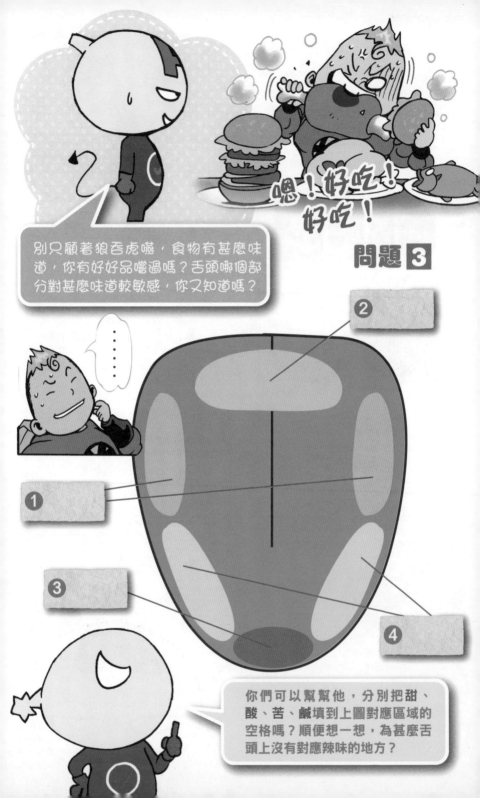

問題 **4**

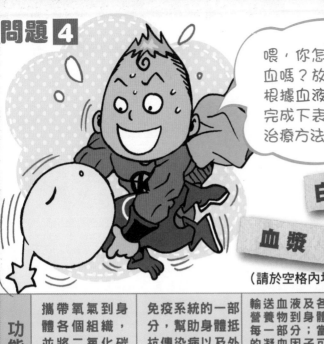

喂，你怎麼了！？貧血嗎？放心，我馬上根據血液成分的功用完成下表，幫你找出治療方法！

白血球

血漿　　紅血球

（請於空格內填上正確答案。）

功能	攜帶氧氣到身體各個組織，並將二氧化碳帶回肺部。	免疫系統的一部分，幫助身體抵抗傳染病以及外來的東西。	輸送血液及各種營養物到身體的每一部分；當中的凝血因子可將傷口流出的血液凝成血塊止血。	於人體出血時堵塞傷口附近的血管，阻止流血。
血液成分				例 **血小板**
可用作治療	**貧血**	**嚴重細菌感染**	**燒傷、肝病**	治療因血小板過少或功能不正常而引致的流血不止。

幸好我夠聰明，早知你是A型血，為你輸送足夠血液！

其實你知道不同血型有甚麼分別嗎？

你怎知道的？

A

下頁答案為你揭曉！！

第一回合 答案公佈！

1
1：海豚（20-150000Hz）
2：蝙蝠（3000-120000Hz）
3：狗（60-45000Hz）
4：蟬（2-6000Hz）

海豚和蝙蝠所能聽到的超高頻率聲波，即使在大自然中亦屬罕見，所以他們能有效地以此來正確分辨自己、同伴或是獵物的位置，也能用作趨避天敵；人類亦以此為藍本，把超聲波應用到了探測距離的雷達之上。

2
1：D　　2：A
3：B　　4：C

對於一小時或以下的運動，其實補充適量清水已經足夠；但對於一小時以上、或講求耐力的運動，如馬拉松、足球等，運動飲料就變得尤其重要；如果你單純因為味道可口而喝的話，每天的飲用分量就不宜多於一杯了(約250毫升)。

3
① 酸　② 苦
③ 甜　④ 鹹

雖然俗語有云：鹹、甜、酸、苦、辣，五味紛陳，但其實辣並不是由味蕾所感受到的味覺，而是一種類似於灼燒般輕微刺激的痛覺，所以不管是舌頭還是身體的其他器官，只要有神經能感覺到的地方，就能感受到辣。

4
① 紅血球
② 白血球　③ 血漿

血型分類，主要取決於血液內存在的抗原：A型血者的紅血球表面有A型抗原、B型血有B型抗原、AB型即兩類抗原都存在、而O型則是A及B型抗原都沒有；因此，O型血者的血液可以捐給任何人，而AB型血者則可接受任何類型。

成績很普通而已！

超碼比你好吧…

我答對了：
＿＿＿題

第二章
自然生態

日夜長短和地球自轉有關？

聰明又夠醒，常識我最精！

又是你!?

今日我帶了環保又實用的太陽能光槍，必勝無疑！

咦!? 沒能量？

當然啦，現在太陽已經落山了！

怎會!? 現在只是六時半呀!?

因為冬天日短夜長呀！

42

日夜也有分長短！？

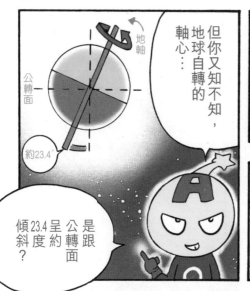

地軸

公轉面

約23.4

但你又知不知，地球自轉的軸心…

是跟公轉面呈約傾斜23.4度公轉面？

地球會自轉和公轉，你不會不知道吧？

當…當然！

地球會一邊自轉，一邊圍繞太陽公轉。自轉一周需時一日…

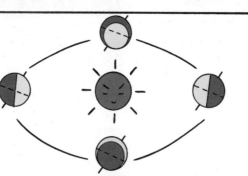

而公轉一周則需要約365日，即是一年。

在公轉和自轉之間，這個23.5度的軸心，正正影響到地球的日照角度。當太陽從這角度照著北半球，就是這裡的夏天。

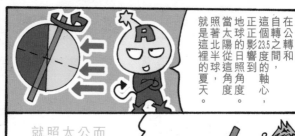

而地球公轉至這邊，太陽從較低角度照射北半球，就是冬天。

那又跟日照長短有甚麼關係！肯定是你對太陽做了手腳！

可惡的怪人，

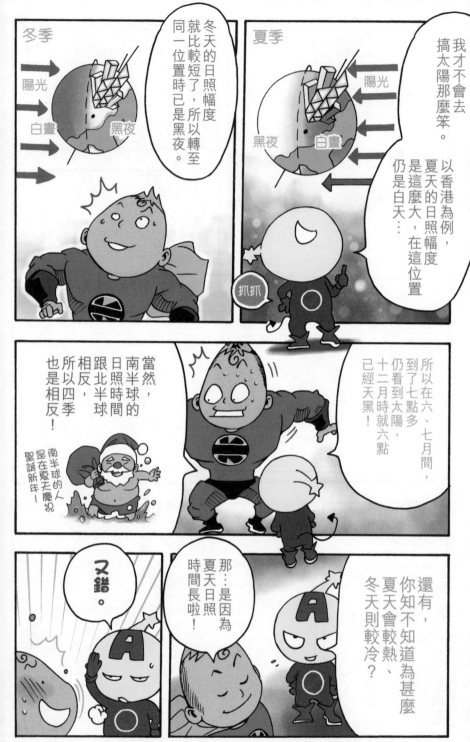

44

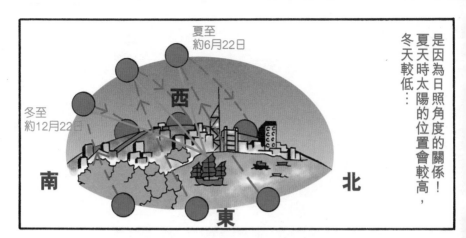

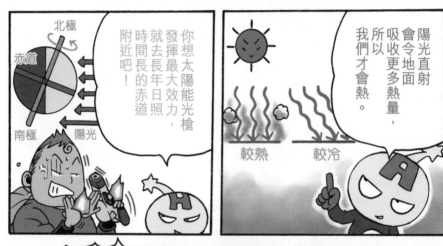

試找出兩張照片相同之處。

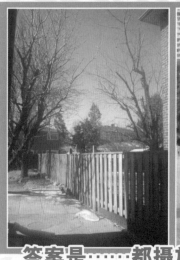

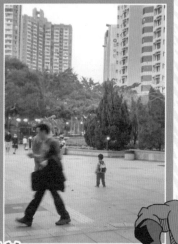

相同!?一張人們還穿得這麼單薄，另一張剛下完雪啊！

答案是……都攝於3月24日下午3時多！

這就是地球上的四季變化，剛才說了這麼久你都不明白，現在就用例子來答你！

在3月份，地球大概在太陽的這個位置。雖然整個北半球都算是春夏交接，但各個地方位置有別，日照幅度也大為不同，所以氣溫都有高低！

世界中不一樣的三時正

香港

氣溫：18-21度　多雲

眾所周知，香港是位於亞熱帶地區，氣候極為溫和，每天日照角度也很平均，所以全年溫差都只在30度左右，日夜溫差亦很少超過10度。

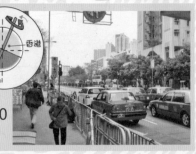

台灣（台北）

氣溫：17-19度　雨🌧️

位置與香港相近，台北的天氣跟這裡差別不大，最多是低一兩度而已。正因如此，我們去台北旅行時，也沒有不知帶哪些衣服的煩惱呢。

日本（東京）

氣溫：3-14度　晴☀️

從東京與香港的位置關係，可以聯想到夏天日照時間長，冬天日照時間短了吧？同樣是春天，香港20多度，東京只有10度左右，夏天最熱時可達接近40度，冬季最冷會是-5度的下雪天。

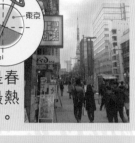

比利時（安特衛普）

氣溫：3-9度　多雲☁️

雖然位處歐洲的比利時跟我們時差頗大，但日照方面其實與東京相近，所以氣溫差別不多。

加拿大（多倫多）

氣溫：-10-2度　晴☀️

看看地圖就知道，加拿大是在地球北部較高的位置，所以到了3月仍然非常寒冷。不過位於南部的多倫多已經算溫和，到了北部的道森市、黃刀鎮等，冬天會跌至-30度，夏天則達30甚至40度！

澳洲（布里斯班）

氣溫：22-32度　驟雨🌧️

南半球的澳洲現時是夏、秋交接期，布里斯班為於澳洲東北部，夏季炎熱，而因為冬季的日照量也不低，所以不會太冷。留意澳洲之大，這跟南部的悉尼、墨爾本等氣候也大有分別啊！

如果你有親友身在外地，不妨請他們拍張照片，傳過來實時對比一下兩地天氣差別啊！

磁力無處不在？

當然是磁鐵王那種超級磁力波攻擊啦!

有空你就看多點書吧。所謂磁力是指磁鐵之間互相吸引或排斥的力量!

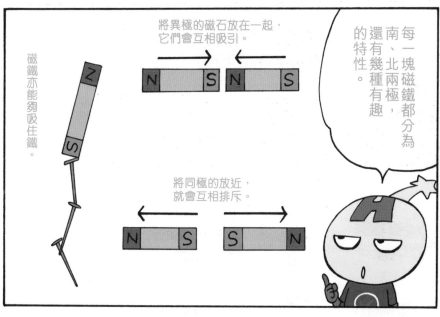

每一塊磁鐵都分為南、北兩極,還有幾種有趣的特性。

將異極的磁石放在一起,它們會互相吸引。

將同極的放近,就會互相排斥。

磁鐵亦能夠吸住鐵。

弱?最強磁石的吸引力足以將你夾扁!

甚麼!?原來磁力只是這麼弱!?

磁鐵大致分為兩種，一是永久磁鐵，一是非永久磁鐵。

永久磁鐵可以是天然磁石，也有人工製成的。

就算將它折斷，南、北兩個磁極也不會消失！

而非永久磁鐵則需要在特定條件下才會產生磁力，最常見的就是通電。

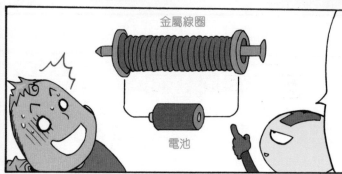

金屬線圈

電池

將這種金屬線圈通電，就會產生磁力，電流的強弱會影響磁力的強度，而改變電流的方向就能令南、北極交換。

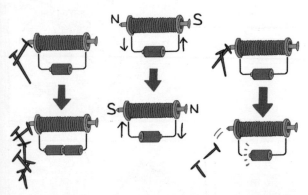

日常生活中，汽車及各種電器的摩打、音響的音箱、起重機⋯

還有磁浮列車，甚至火車票、信用咭等磁咭，都是因為有磁力才用得到！

難道你想說地球是磁鐵!?

別騙我啦!

吓!?

這次你說中了。

還有我們登山、郊遊必備的指南針，也是一塊磁石來的。

地球就是一塊永久磁石，我們四周無時無刻都佈滿了磁力，只是不強所以感覺不到而已。

注意南、北兩極的磁極是相反的！

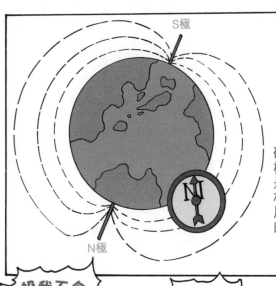

S極

N極

甚麼!?磁力波竟然不是超破壞力的罕見能量!?

對呀。

可惡的奸商！竟然騙我這是把超級寶劍！

今天不打了，我要去投訴呀！

原來你的武器是買的呀⋯

原來磁力可以這麼好玩！

這是我今次帶來的東西。

吓!?是甚麼秘密武器!?

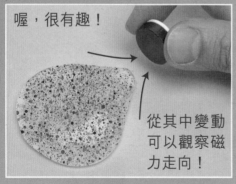

喔，很有趣！

從其中變動可以觀察磁力走向！

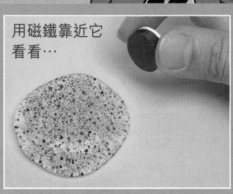

用磁鐵靠近它看看…

想知道這東西怎樣弄，看看左邊跟著做吧！

材料

硼砂少量
中藥行可買到，由於具有毒性，必須由家長陪同使用！

PVA膠水1支
看清楚成份，要有PVA或聚乙烯醇才有效！

廢置錄影帶1盒
影音店有得賣！

製作方法

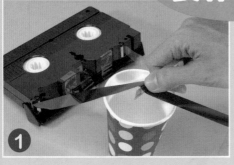

① ▲ 用剪刀將錄影帶的磁粉刮下來，使用利器必須家長陪同！

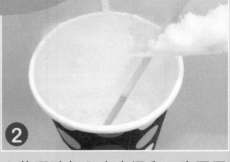

② ▲ 將硼砂加入水中混和，直至不能溶解為止。

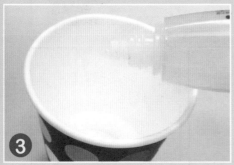

③ ▲ 磁粉、PVA膠水、90度以上的熱水，以1:1:1的比例混合。

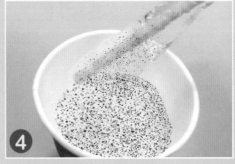

④ ▲ 倒入大約2、3匙硼砂溶液，然後一口氣攪拌至半固體狀。

溫馨提示 其實聚乙烯醇混合硼砂是很著名的「鬼口水」製作方法，不過由於硼砂有毒性，所以做完實驗記得洗手，切勿放入口呀！

完成！

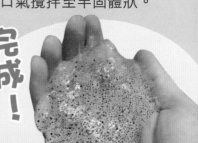

如何預測天氣？

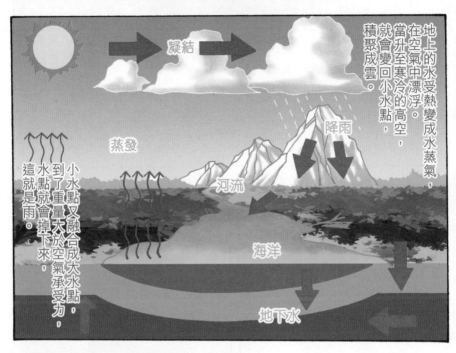

……讓我先由雨的形成說起吧。

地上的水受熱變成水蒸氣，在空氣中漂浮。當升至寒冷的高空，就會變回小水點，積聚成雲。

凝結

降雨

蒸發

河流

海洋

地下水

小水點又融合成大水點，到了重量大於空氣承受力，水點就會掉下來，這就是雨。

天文台就是分析雲的走向，加上其他天氣變化，從而得知何時下雨。

……

幹嗎？

你今次說的這麼簡單，當我是白痴嗎？

那麼我就說一下冷雨和暖雨吧。

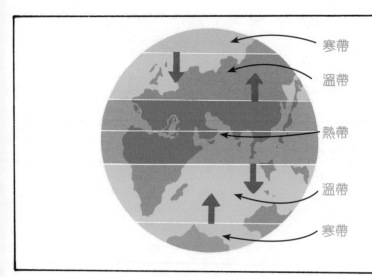

地球大致會分為熱帶、溫帶、寒帶等不同氣候…

寒帶
溫帶
熱帶
溫帶
寒帶

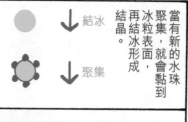

↓ 結冰
↓ 聚集

當有新的水珠聚集，就會黏到冰粒表面，再結冰形成結晶。

↓ 分裂
↓ 降雨

所以當冰粒溶解時，會重新分割成較小的雨點落下。

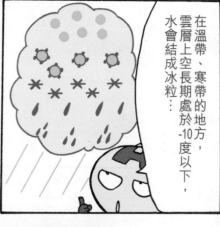

在溫帶、寒帶的地方，雲層上空長期處於-10度以下，水會結成冰粒…

而且因為是冰溶解而成，所以雨水是冷的。

56

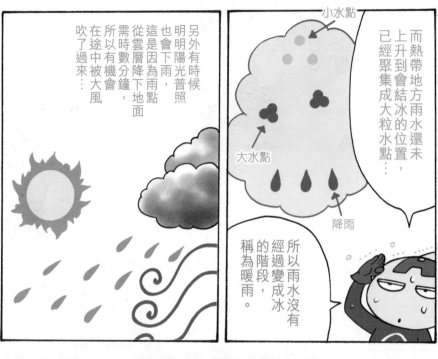

雲

我懂得飛，所以很喜歡摸摸天上的白雲，你們平凡人恨不到的啦！

科學館每日都有實驗示範，其中一項就是製作「人造雲」。只需簡單幾個步驟，工作人員就製造出兩款截然不同的雲，你還可以伸手進去感受一下呢！

科學館開放時間	
星期一、三、五	10:00-19:00
星期六、日及公眾假期	10:00-21:00
星期四(公眾假期除外)、農曆年初一及二休館	

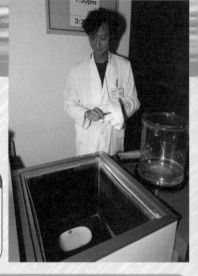

實驗二：水滴雲

首先準備一個裝了水的容器，用火將空氣加熱，改變氣壓，再把乾冰放入水中……一層厚厚的雲就積聚在容器裡面了！

實驗一：冰晶雲

工作人員先打開一個雪櫃，沒錯，只是一個普通的雪櫃。然後刮少許乾冰碎灑在上面，一些晶瑩剔透的冰碎就出現了！

觸摸得到的

恨甚麼，我去一趟科學館就摸得到了。

資料提供：香港科學館

自己動手造雲!!

雖然沒有科學館那麼專業，不過我們在家也可以做到這個實驗！而且材料相當簡單，不用專程去買都收集得到，方便又好玩！

材料：膠樽1個、香1支

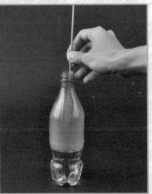

② 把燃點著的香放入樽內空間，加熱約30秒。

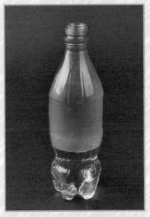

① 在膠樽倒入少量熱水。

*注意膠樽載熱水可能會釋放有害物質，實驗完結後記得立刻丟棄。

④ 打開樽蓋擠一擠，人造雲就噴出來了！

③ 取出後用氣泵打氣，增加樽內氣壓。

*沒有氣泵的話，扭緊樽蓋用手擠壓樽身，也有不錯效果。

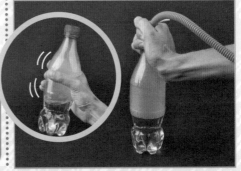

其實無論在科學館還是自己做，你都有機會用手去觸摸一下這片「雲」，那麼到底是怎樣的感覺？試試就知道啦！

人為甚麼可以浮於水上？

我要沉啦！
快救我！

救命呀！

夏天也要
休息一下…

連游泳都不懂，
當甚麼奇俠…

是你!?

咦浮起了!?

是甚麼吧招？

竟然這麼輕鬆
就把我帶回來!?

利用水的
浮力把你舉起
又有何難。

60

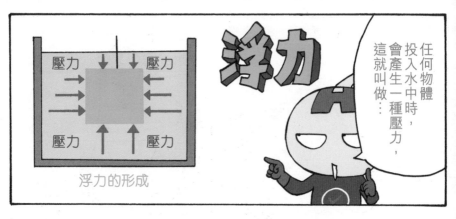

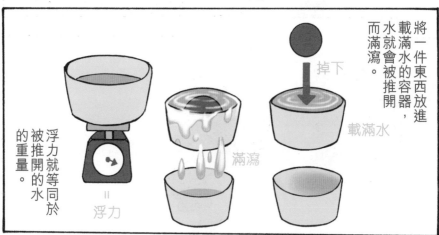

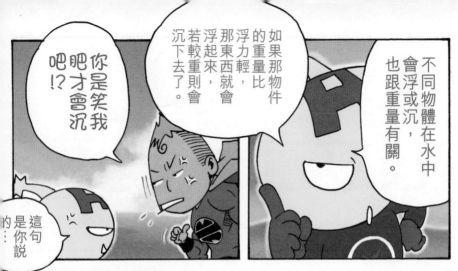

不同物體在水中會浮或沉，也跟重量有關。

如果那物件的重量比浮力輕，那東西就會浮起來，若較重則會沉下去了。

你是笑我肥才會沉吧!?

這句是你説的…

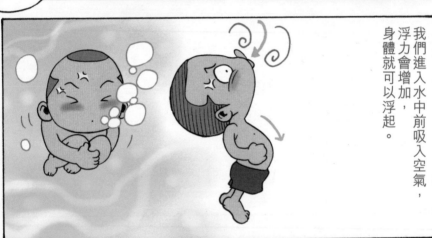

我們進入水中前吸入空氣，浮力會增加，身體就可以浮起。

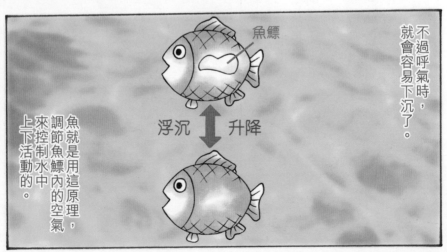

不過呼氣時，就會容易下沉了。

魚鰾

浮沉 ⇕ 升降

魚就是用這原理，調節魚鰾內的空氣來控制水中上下活動的。

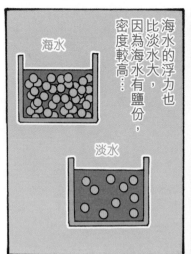

海水 淡水

海水的浮力也比淡水大，因為海水有鹽份，密度較高…

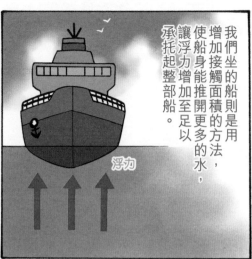

我們坐的船則是用增加接觸面積的方法，使船身能推開更多的水，讓浮力增加至足以承托起整部船。

浮力

所以依照浮力等於水重量的公式，擁有較大的海水，較重的海水，浮力。

浮力＝
物體沒入液體中的體積
X
液體的密度

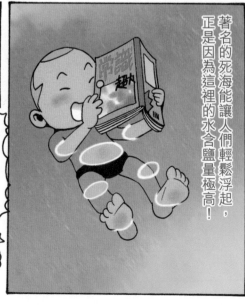

著名的死海能讓人們輕鬆浮起，正是因為這裡的水含鹽量極高！

？

我知道如何學游泳了！

好，

將這些鹽都倒入海，就可以讓我浮起啦！

重的浮輕的沉

準備兩塊相同重量的泥膠，表演開始！先將其中一塊泥膠掉入水中，泥膠立刻下沉。然後另一塊壓成碗形再放下水，卻不會下沉！

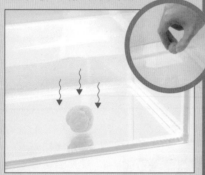

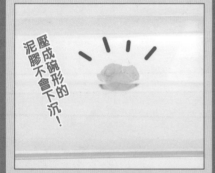

壓成碗形的泥膠不會下沉！

你可以再放一些小硬幣，泥膠仍能保持浮在水面呢。

對於浮在水面上的物體，與水面的接觸面積越大，承受到的浮力就越大。而碗的形狀既能擴張物體表面，又可防止中央入水導致失去承托，這就是船浮於水面的原理。

Magic!!
你也能成為
浮沉
魔法大師！

浮力不但十分實用，而且還很好玩！只要找出箇中原理，你就可以變魔法大師，隨時隨地在家開辦魔術Show！

Magician
科科A怪人

魔法!?這不是科學專欄嗎？

神奇粉末定浮沉

首先可試試各種瓜果在水中的狀況，例如青瓜較輕會浮，紅蘿蔔較重會沉等等。不過這只是前菜，真正的魔法現在才上映！將一些砂糖或鹽等可溶於水的粉末倒進去，等上一會，原本在水底的紅蘿蔔竟浮了上來！

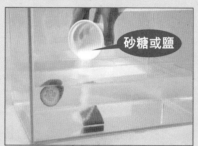

砂糖或鹽

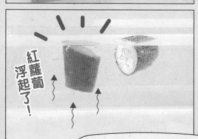

紅蘿蔔浮起了！

可以逐點加鹽拌勻，直至看到紅蘿蔔浮起就成功了。

這情況正是跟水的密度有關。海水密度較淡水高所以容易浮起，當中死海更因鹽含量極高而令人體都不會下沉，但這是純粹因為水的密度造成，跟是否鹽份無關，所以即使改放砂糖都能做到相同效果。

上來吧，膠樽！

將一個裝滿水的膠樽，插入一條膠管。把膠樽放入水中，當然會下沉啦。不過只要對著膠管用力吹氣……神奇的事發生了，膠樽竟然上升了！為甚麼會這樣呢？

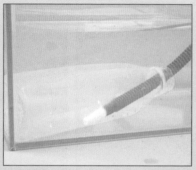

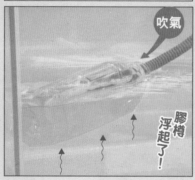

吹氣

膠樽浮起了！

吹氣時上升，不吹就會下沉，可以玩上半小時呀！

當你吹氣時，空氣佔據了樽內空間，由於空氣比水輕，所以膠樽就會變輕，當重量少於浮力時，膠樽就被托起了！這就是魚類利用魚鰾控制上下移動的原理。

風暴是如何形成的？

這種天氣還不掛八號風球，真不人道！

那麼強⋯

熱帶氣旋

我都不想的，誰叫今次的

可惡！竟然被你打倒！

呀！

熱帶氣旋，即是颱風

氣船？你坐船來的嗎？

哎呀！

地球不同區域產生的風暴都有不同名字。

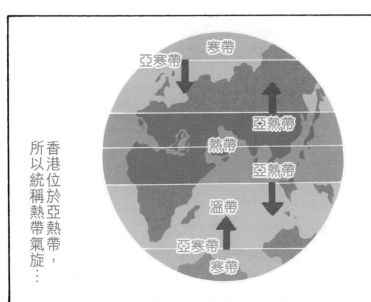

寒帶

亞寒帶

亞熱帶

熱帶

亞熱帶

溫帶

亞寒帶

寒帶

香港位於亞熱帶，所以統稱熱帶氣旋⋯

這種風暴大多在夏天形成，是跟太陽的熱力有關。

猛烈的陽光會大量蒸發海水，產生一股上升氣流。

蒸發

熱力

繼而形成大量積雲及積雨雲⋯

雲

當這些雲聚集時，中心的氣壓會慢慢下降，變為一股低氣壓。

氣流

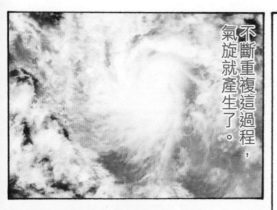

不斷重複這過程，
氣旋就產生了。

空氣會由高氣壓區
流至低氣壓區，
而由於地球的
自轉影響，
所以是逆時針
方向流入…

低

所以
北半球的氣旋
都是逆時針轉，
南半球的就是
順時針。

咦，風停了！
我要繼續
維護正義
了！

等等，
我們現正身處
風眼呀！

管它風眼
還是雞眼，
我出發喇！

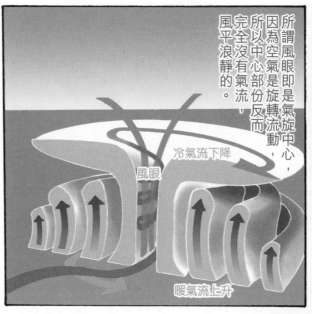

所謂風眼即是氣旋中心，因為空氣是旋轉流動，所以中心部份反而完全沒有氣流，風平浪靜的。

冷氣流下降

風眼

暖氣流上升

但一離開風眼，就是最猛的風力，很危險…

一般來說當氣旋移至陸地或溫度較低的海面，失去了維持風力的能量才會減弱消散。

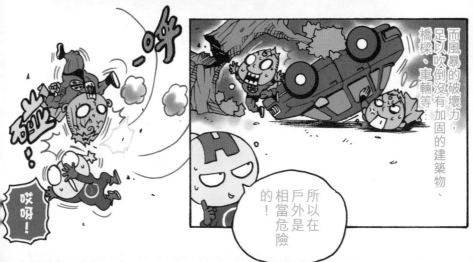

而風暴的破壞力，足以吹倒沒有加固的建築物、橋樑、車輛等…

所以在戶外是相當危險的！

夏季的香港經常受到颱風吹襲，所以記住要多留意天文台發出的訊息，當出現被風暴吹襲的危機時，就能立刻做好預防措施啦！

香港季節性危機!!

香港熱帶氣旋警告系統

風球	信號名稱	特點
T1	一號戒備	有熱帶氣旋進入香港800公里範圍。
⊥3	三號強風	香港海面吹強風，持續風力約每小時41-62公里，陣風可達110公里。
▲8 西北 NW	八號西北烈風或暴風	香港海面吹烈風或暴風，持續風力約每小時63-117公里，陣風可超過每小時180公里。
▼8 西南 SW	八號西南烈風或暴風	
▲▲8 東北 NE	八號東北烈風或暴風	
▼▼8 東南 SE	八號東南烈風或暴風	
✕9	九號烈風或暴風風力增強	顯示風力將進一步顯著加強。
+10	颶風	香港海面風力達颶風程度，持續風力超過每小時118公里，陣風可能達每小時220公里。

為何是1、3、8、9、10？

1至10號風球信號早在1931年開始使用，但在1935年廢除2至4號，後來3號於1950重新加入。而原本5至8號是代表不同方向吹襲的颱風，但經常被誤會風力不同，所以在1973年改為現在四個方向的8號風球。

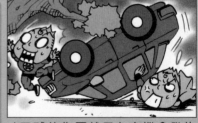

↑風球的作用就是在有機會發生危險時對市民發出預先警告！

去年4月吹襲菲律賓的超級颱風美莎克。
＊圖片由NASA提供。

風暴會對我們的生命財產構成嚴重威脅，若因為想放假而祈求打風是不對的啊！

氣旋的破壞力

當熱帶氣旋吹襲香港時，天文台掛起風球就是要提醒大家做好預防措施，將風暴的破壞減至最低！到底風暴是怎樣帶來影響的呢？

1 強風

打風時期的風力不是説笑，隨時能將招牌或放在窗邊的東西吹倒，又可能令玻璃爆裂，所以要固定或收起窗外的物品，用膠紙鞏固好玻璃窗。

←樹木在強風下有倒塌之虞，所以最好避免外出！

2 風暴潮

氣旋接近時帶來的風暴潮，會令海面水位提升，中心的低氣壓區會吸起大量海水衝擊沿海地帶。若氣旋經過香港西面，風由海面吹向陸地，會構成更大威脅，所以打風期間一定不要接近海邊啊！

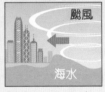

颱風
海水

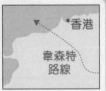

＊香港
韋森特路線

對上一次發出10號風球是2012年7月24日，颱風韋森特正是由西面掠過香港。

3 環流影響

前面都解釋過颱風是由循環流動的氣流形成，就算風暴沒造成破壞，這些環流也會對香港造成影響。例如颱風外圍的下沉氣流會造成悶熱無風的天氣，而颱風過後的低氣壓亦可能引起連場大雨。

←例如去年7月9日吹襲香港的「蓮花」，消散後卻化成低壓糟，令香港從19日開始連場暴雨，引發塌樹、水浸等災害。

Q11 我們居住的地殼表面只是最薄的一層！

地球的中心是個大火爐？

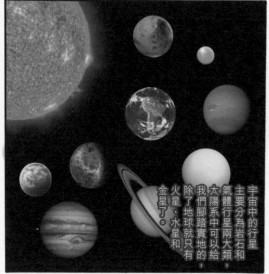

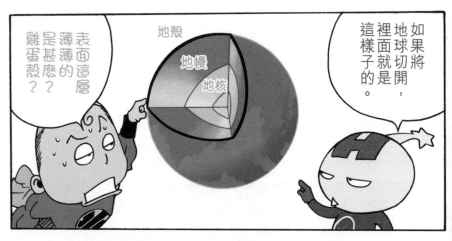

如果將地球切開，裡面就是這樣子的。

地殼

地幔

地核

表面這層薄薄的是甚麼？？雞蛋殼？？

你說得沒錯。這就是我們站著的地殼，如果用雞蛋來比喻地球，地殼的厚度就跟雞蛋殼差不多。

吓!?你不早說！我走路要輕力點啦！

又不用大驚小怪，地殼再薄也有足足60公里厚…

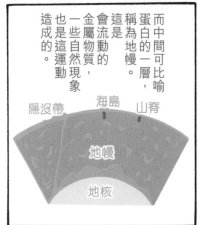

而中間可比喻蛋白的一層，稱為地幔。

這是金屬物質，會流動的。

這是自然現象，一些金屬流動也是這運動造成的。

隱沒帶

海島

山脊

地幔

地核

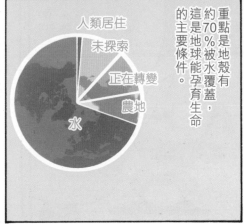

重點是地殼有約70%被水覆蓋，這是地球能孕育生命的主要條件。

人類居住

未探索

正在轉變

農地

水

73

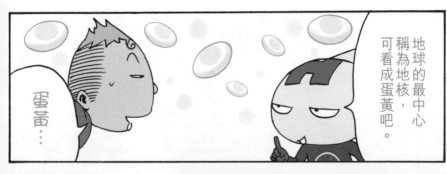

地球的最中心稱為地核，可看成蛋黃吧。

蛋黃…

內核甚至有6000度，不過由於受壓太高，所以仍然維持固體狀態。

內核

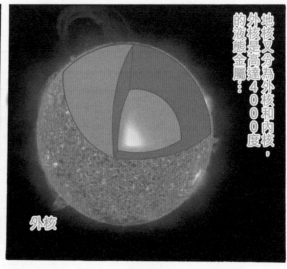

地核又分為外核和內核，外核是高達4000度的液態金屬…

外核

同時帶動地殼板塊流動，這跟地震、火山爆發等自然現象有很密切關係。

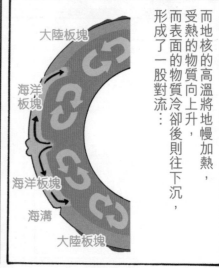

而地核的高溫將地幔加熱，受熱的物質向上升，而表面的物質冷卻後則往下沉，形成了一股對流…

大陸板塊

海洋板塊

海洋板塊

海溝

大陸板塊

地球另一個獨一無二之處，就是包圍著地表的大氣層。

散逸層 約800km～3000km
空氣密度極低的最外層，
人造衛星一般都在這裡運作。

熱層 約85km～800km
中間有一層會反射電波的
電離層，我們會用作
無線電通訊。

中間層 約50km～85km
溫度最低的一層，
我們看見的流星就是
碎片在這一層被燒成灰燼。

平流層 約11km～50km
擁有能吸收紫外線的臭氧層，
由於空氣流動很少，
大型客機都會在這層飛行。

對流層 約0km～11km
我們生活的空氣層，
雲、雨、雪、風等氣象
只會在這裡出現。

……

既然有大氣層保護，就不怕外星人啦，過來打我啦，外星蠢材！

這個大氣層讓地球不受紫外線影響，使地面保持適合溫度，加上存在大量水份及適合我們活動的地面，幾個萬中無一的巧合碰在一起，我們才可以生活在這裡！

好！

地球內部的構造和大氣層，對我們來說是不是太遙遠了？原來這些特性都跟我們日常生活息息相關！到底我們可從身邊哪些途徑觀察到這些自然現象？

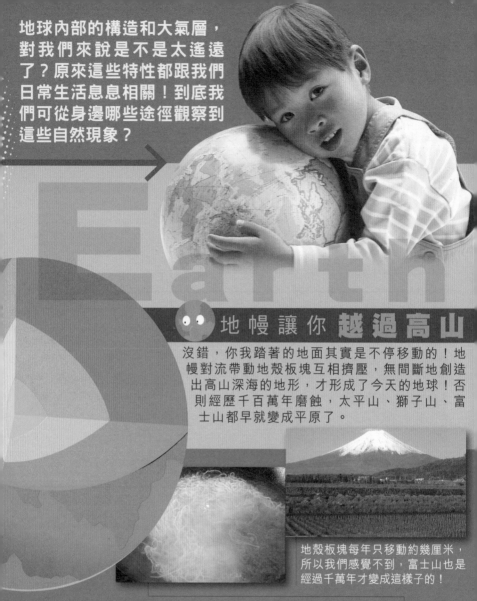

地幔讓你 越過高山

沒錯，你我踏著的地面其實是不停移動的！地幔對流帶動地殼板塊互相擠壓，無間斷地創造出高山深海的地形，才形成了今天的地球！否則經歷千百萬年磨蝕，太平山、獅子山、富士山都早就變成平原了。

地殼板塊每年只移動約幾厘米，所以我們感覺不到，富士山也是經過千萬年才變成這樣子的！

想知道地幔對流是怎樣？媽媽煲粥或煮麵時，觀察一下米粒和麵條如何翻滾就行了，當然真正的地幔對流是以千百年計，沒有這麼快速。

地球的 新陳代謝

夠感覺到輕微震動的只有數萬次，高破壞力的大地震更不足20次，還有大部分是在海底發生，真正會造成災害的更少！

可能產生地震

上升

下沉

因冷卻而下沉的地幔會帶同海底沉積物如礦物質或溶解在海水中的二氧化炭沉澱，經對流返回表層，再以火山爆發等活動重投地面。

地球與我

大氣讓你看到藍天

空氣和飄浮的粒子會將陽光散射，而波長越短的顏色散射幅度越大，因此我們看到天空是藍色！而黃昏時陽光的角度會被更多粒子阻擋，藍光反而過度擴散，只有波長較長的紅、黃光能到達我們的眼球，所以這時天空會變成橙黃色。

看看彩虹就知道波長的長短，最高的紅光最長，最低的紫光最短！

保衛人類的超級護罩

沒有大氣層，我們都生存不到！它會阻擋有害的紫外線直射地面，而且不說不知，每年原來有約500顆隕石墜落地面，但因為大氣層已磨滅了大部份質量，所以落下時已沒有衝擊力，而更有無數小隕石已在大氣層消散！

浪漫的流星雨，就是隕石化成灰燼的情景。

地球能保持在適合我們居住的溫度，也是因為有大氣層的緣故！

不過空氣污染卻慢慢破壞著大氣層，為免這個護罩減弱，大家記得要著重環保啊！

植物為何都是綠色的？

所以今次我準備實行《山林破壞計劃》！

破壞

最近收到讀者來信，說我只顧講解教學，都忘了侵略，地球……

你又想來破壞我的好事!?

才沒興趣，樹又不是人……

那些樹也不會感激我的。救了

那就好，你看著我如何毀掉地球的肺，令人類不能生存下去吧！

你都說廢吧！

樹木可不會呼吸吧？

就是會！

說森林是地球的肺部因為可以，為我們提供氧氣，平衡氧氣和二氧化碳的濃度！

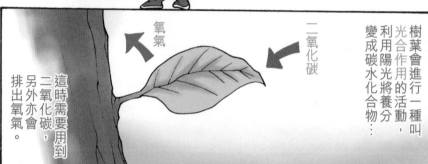

氧氣

二氧化碳

樹葉會進行一種叫光合作用的活動，利用陽光將養分變成碳水化合物…

這時需要用到二氧化碳，另外亦會排出氧氣。

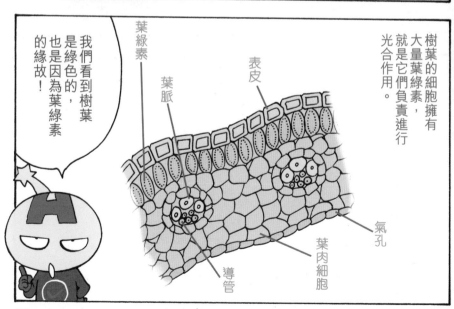

樹葉的細胞擁有大量葉綠素，就是它們負責進行光合作用。

我們看到樹葉是綠色的，也是因為葉綠素的緣故！

葉綠素

葉脈

表皮

導管

葉肉細胞

氣孔

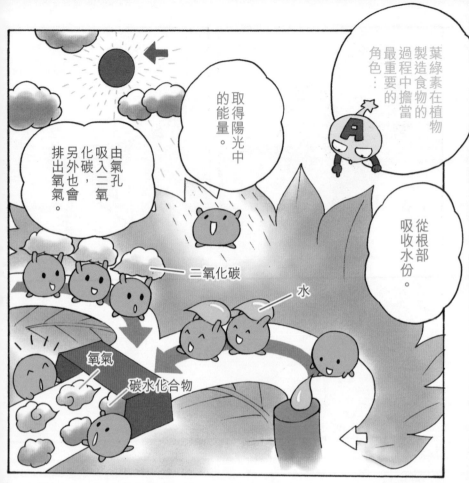

葉綠素在植物製造食物的過程中擔當最重要的角色⋯

取得陽光中的能量。

由氣孔吸入二氧化碳，另外也會排出氧氣。

從根部吸收水份。

二氧化碳

水

氧氣

碳水化合物

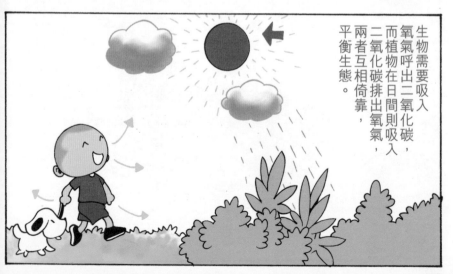

生物需要吸入氧氣呼出二氧化碳，而植物在日間則吸入二氧化碳排出氧氣，兩者互相倚靠，平衡生態。

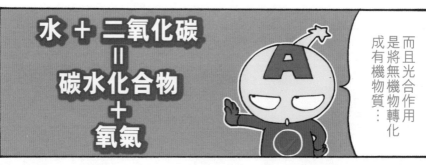

而且光合作用是將無機物轉化成有機物質…

水 + 二氧化碳 = 碳水化合物 + 氧氣

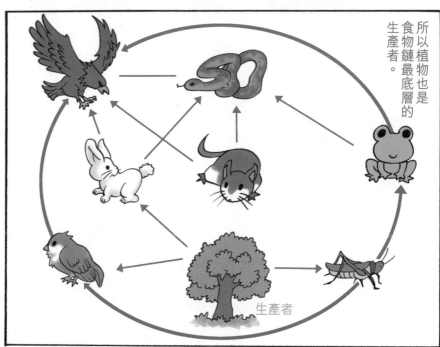

所以植物也是食物鏈最底層的生產者。

生產者

只要我破壞了這一層，地球就盡在我掌握中…

喂，你在幹甚麼？

只要我學懂光合作用，就不怕你破壞啦！

喂！

哎呀！

你以為塗成綠色就行嗎？

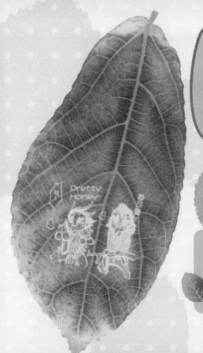

這是一個證明葉綠素在陽光底下會製造碳水化合物的實驗。而且完成之後，更能將你所用的圖片印在樹葉上，成為一個紀錄！你有興趣把我的樣子刻在上面嗎？

可以用來做書籤，或製作紀念品送給親友，十分實用！不過為安全起見，必須找成人一起製作呢。

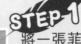

STEP 1

將一張菲林、剪影或不透光的圖案，以透明膠紙貼在樹葉上層。

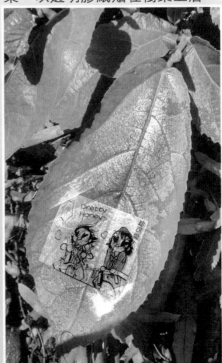

STEP 2

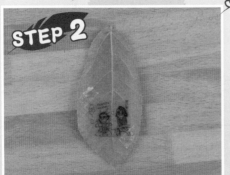

↑讓太陽照射1日後取下。

STEP 3

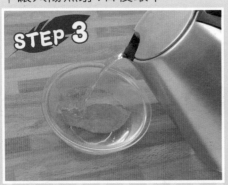

↑用滾水浸泡約3次，可停止葉綠素的活動。

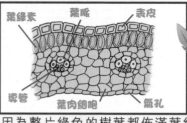

葉綠素　葉脈　表皮

葉肉細胞　氣孔

導管

因為整片綠色的樹葉都佈滿葉綠素，但只有被陽光照射到的部分，才有足夠材料製作碳水化合物。

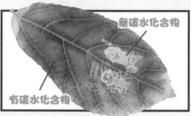

無碳水化合物

有碳水化合物

碘酒是一種接觸到碳水化合物就會由啡色轉為藍色的液體，而因為被遮蓋而沒有照射到陽光的部分，在這段時間並不能製造碳水化合物，所以不會變色，導致形成圖中的樣子！

圖案顯現的秘密

樹葉上的刻印！

STEP 4

↑將葉片浸於酒精中，隔水加熱，令葉綠素分離出來。
*不當使用實驗材料會發生危險，記得要在成人陪同下才做！

STEP 5

↑以清水洗淨樹葉，把葉綠素完全洗掉，直至可看到變成淺啡色。

STEP 6

神奇的事出現了！

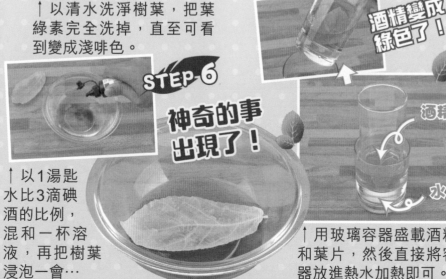

↑以1湯匙水比3滴碘酒的比例，混和一杯溶液，再把樹葉浸泡一會…

酒精變成綠色了！

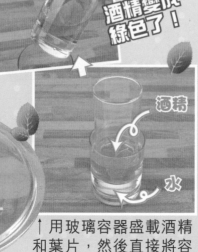

酒精

水

↑用玻璃容器盛載酒精和葉片，然後直接將容器放進熱水加熱即可。

突擊擂台陣

第二回合！

現在香港的硬幣主要由下面三種金屬鑄成，其中，紅銅鎳合金又被稱為「白銅」；嘗試根據硬幣顏色的分別，把正確的英文字母填在空格上吧！聽說只有黃銅鍍鋼帶有磁性，讓我先把它們用磁石找出來吧！

你也可以用磁石來做實驗看看！

Ⓐ 黃銅鎳合金

Ⓑ 黃銅鍍鋼

Ⓒ 紅銅鎳合金

❶ 1毫：

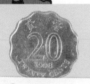

❷ 2毫：

❺ 2元：

❻ 5元：

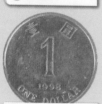

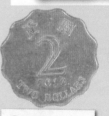

❸ 5毫：

❹ 1元：

你們有沒有發現，即使是同一面額的硬幣，有些可以被磁鐵吸起，有些卻吸不到？

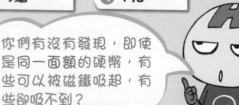

例 10元　外：C　內：A

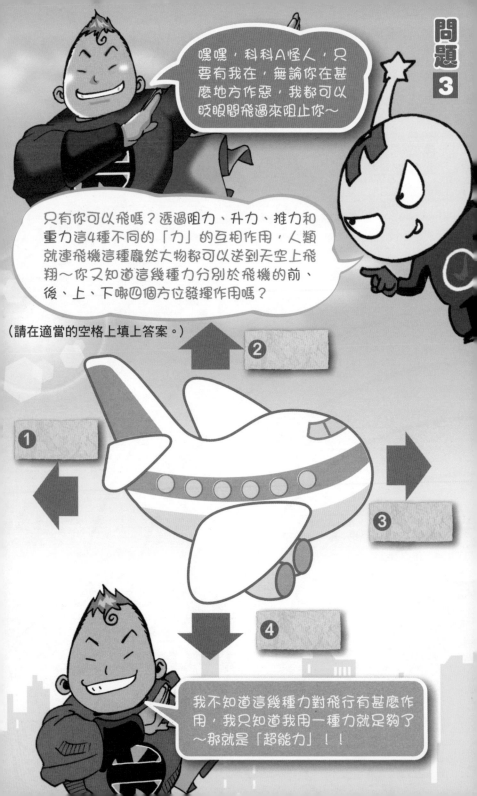

哇啊地震了!! 我好怕怕啊!! 有誰可以告訴我甚麼事可以做，又有甚麼事是絕對不能做的？!

（請圈出正確的 ✓ 或 ✗。）

Q1
遇上地震，馬上把家中的電源、煤氣、自來水源全部關上，防止引發火災或其他事故。

Q2
如果被困室內，立即躲在堅固的家具底下保護自己。

Q3
地震期間，透過窗戶隨時察看外面情況，伺機逃出。

Q4
在高層的話，乘坐升降機盡快離開建築物逃生。

Q5
如果在戶外，盡量待在河流或海堤附近，確保足夠水源。

你剛剛不是才說自己會飛嗎…？而且在香港應該不會發生地震吧？

1

```
1 : B     4 : C
2 : A     5 : C
3 : B     6 : C
```

除黃銅鍍鋼外，黃銅鎳合金和紅銅鎳合金雖然都帶有磁性，但磁性極低，因此難以被磁石吸起；另外，根據硬幣鑄造的年份不同，所用的金屬含量亦有差別，縱然外觀看上去一致，實際卻是完全不同的金屬啊！所以有些硬幣會被吸起，有些卻吸不到。

2

雖然肉眼看上去，彩虹只有紅、橙、黃、綠、藍、靛（音：電）、紫七種顏色，但其實每種顏色之間都包括了數百萬種擁有細微差別的顏色，為了簡便起見，才會總結成七種；另外，還有一種稱為「霓」的現象，由於霓在水珠中比「虹」多反射了一次，因此顏色順序會與彩虹完全相反。

3

飛機能飛上天空，主要是透過引擎的推力、空氣的阻力、飛機自身的重力和空氣的升力四種力量交互作用所產生的結果；推力、升力固然是飛行的必要條件，但其實看似是障礙的阻力和重力，都能起到穩定機身等的作用，每一種都是不可或缺的。

❶ 阻力
❷ 升力
❸ 推力
❹ 重力

4

1 ✓　2 ✓　3 ✗　4 ✗　5 ✗

如發生地震時被困室內，應避免靠近窗戶以防破裂受傷；如情況許可，應保持冷靜，迅速有秩序地經樓梯離開建築物；不要接近海邊，以免因缺堤造成更大傷亡。

由於香港位置遠離地震活躍帶，因此發生大地震的可能性很微，然而，如果鄰近地區如台灣、日本發生了強烈地震，香港部分地區亦有機會能感覺得到。

這次的成績如何…

當然是滿…滿分了！

我答對了：_____題

第二章
生活百科

Q13 活用槓桿原理讓生活更方便！

如何不費力地搬重物？

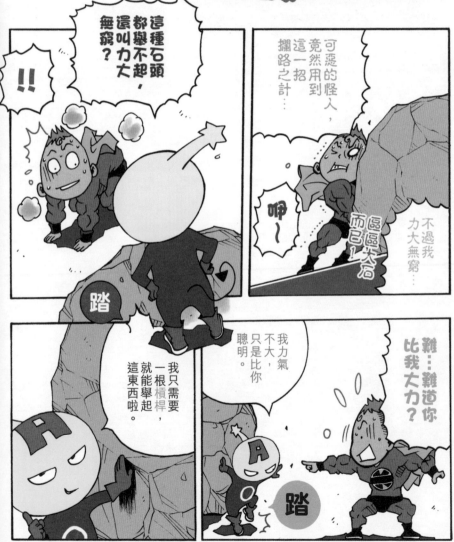

90

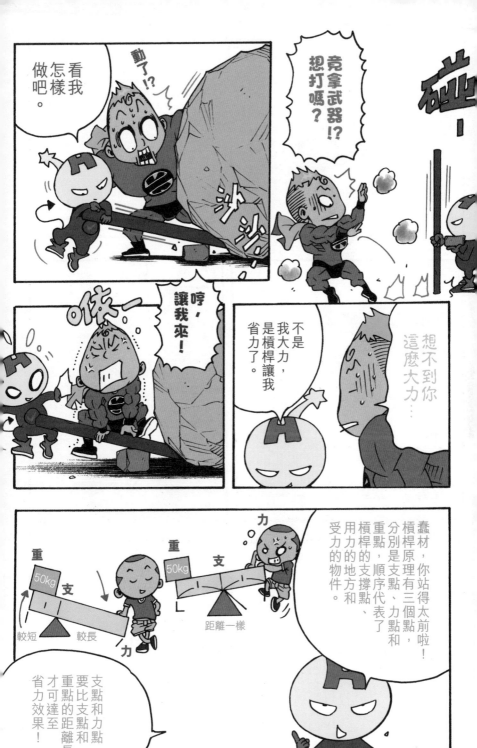

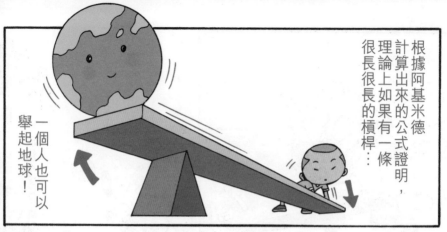

根據阿基米德計算出來的公式證明，理論上如果有一條很長很長的槓桿…

一個人也可以舉起地球！

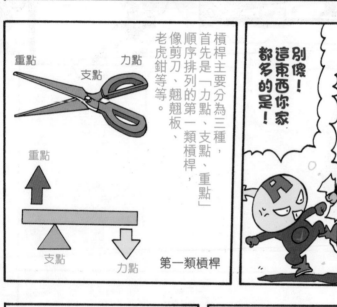

槓桿主要分為三種，首先是「力點、支點、重點」順序排列的第一類槓桿，像剪刀、翹翹板、老虎鉗等等。

重點　力點
支點

第一類槓桿

重點

支點

力點

地球!?

你竟然收藏了這麼強力的滅世兵器!!

別傻！這東西你家都多的是！

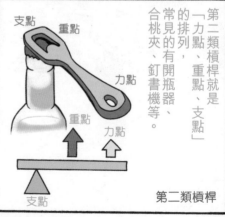

第二類槓桿就是「力點、重點、支點」的排列，常見的有開瓶器、合桃夾、釘書機等。

支點　重點
力點

重點
力點
支點

第二類槓桿

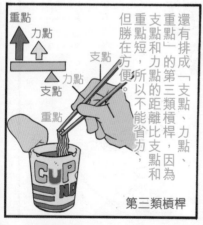

還有排成「支點、力點、重點」的第三類槓桿，因為支點和力點的距離比支點和重點短，所以不能省力，但勝在方便。

重點
力點
支點
力點
支點
重點

第三類槓桿

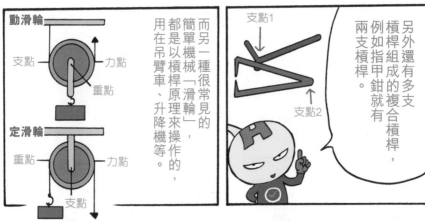
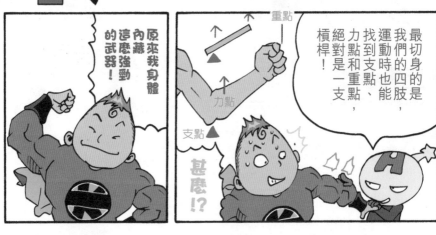

$1=$10!?

科科A怪人！你竟然想製造偽鈔騙人!?

少裝傻！我是要用槓桿原理來證明上面這句話啊！看吧！

第二類槓桿

支　重　力

因為力點和支點距離一定比支點和重點距離長，所以一定會省力。

第三類槓桿

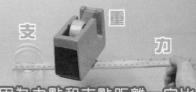

支　重　力

由於力點和支點距離一定比支點和重點距離短，所以一定會費力。

我們還可以這些簡單工具，親自感受三種槓桿的運動呢。

第一類槓桿

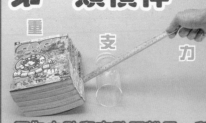

重　支　力

因為力點和支點距離長，所以省力！

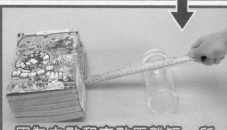

因為力點和支點距離短，所以費力！

槓桿天秤
小實驗

準備工具：
間尺1把、
圓筒形物件1個（如玻璃杯）、
硬幣數個

① 如圖將間尺放在玻璃杯中央，保持平衡，每邊放上一枚$1硬幣。

② 只要放的位置距離相同，兩邊受力相等所以不會倒下。

③ 若我一口氣將一邊增至$10…

④

那當然會較重一方往下掉……沒有!?

根據阿基米德計算出來的「F1 x D1 = F2 x D2」，因為F2的重量增加了，所以只要將D1的距離也增加，就能令算式兩邊維持相等啦！

F=Force（力量）
D=Distance（距離）

剪刀

開瓶器

筷子

除了我在前面提到的例子之外，其實大家身邊還有很多槓桿，你能找到出來嗎？

半斤八兩的標準如何制定？

你肯定是怪人的同黨，今天我就要做惡懲奸！

吓，我哪來同黨呀？

我哪知道要吃多少克才夠飽啊！

難道你沒有度量衡概念？

你怎會知道我的真名叫杜高行!?

這店的老闆竟然不賣肉給我，肯定是想餓到我無力對付你啦！

你只說要吃到飽的份量，我怎知要多少克？

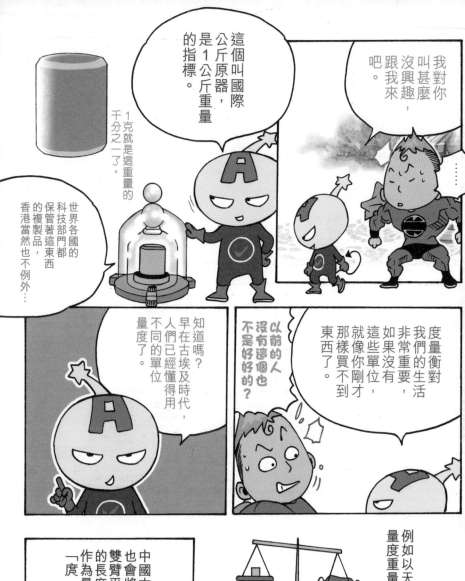

我對你叫甚麼沒興趣，跟我來吧。

這個叫國際公斤原器，是1公斤重量的指標。

1克就是這重量的千分之一了。

世界各國的科技部門都保管著這東西的複製品，香港當然也不例外…

度量衡對我們的生活非常重要，如果沒有這些單位，就像你剛才那樣買不到東西了。

以前的人沒有這個也不是好好的？

知道嗎？早在古埃及時代，人們已經懂得用不同的單位量度了。

例如以天秤量度重量…

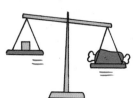

還有用前臂至指尖的距離量度長度，單位是「肘（cubit）」。

1肘

中國古時也會將成人雙臂平伸的長度，作為量度單位「度（音托）」。

1度

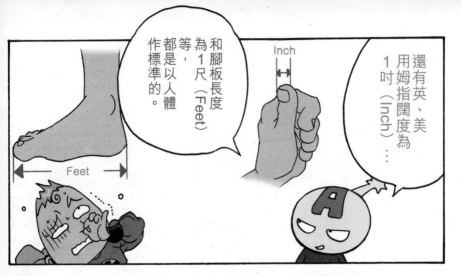

還有英、美用姆指闊度為1吋（Inch）…

和腳板長度為1尺（Feet）等，都是以人體作標準的。

哈哈！那我的ＩＲ就長過你的ＩＲ很多了！

對呀，這些標準太不統一，所以現代世界就定下了越來越精確的單位。

例如前面說的國際公斤原器，就經過嚴密檢測保存，確保不會因磨損出現偏差。

在十八世紀末的法國，人們訂立了一套國際單位，就是我們常用的米、公斤、秒等等。

量	名稱	記號
長度	米	m
質量	公斤	kg
時間	秒	s
電流	安培	A
熱力學溫度	開爾文	K
物質的量	摩爾	mol
光度	坎德拉	cd

這7個就是國際單位制的基本單位了。

不過這些單位也會隨著時代轉變而修改。

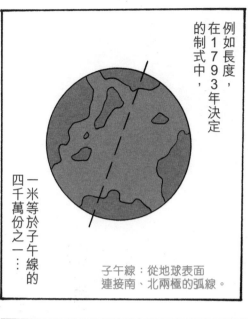

例如長度，在1793年決定的制式中，一米等於子午線的四千萬份之一…

子午線：從地球表面連接南、北兩極的弧線。

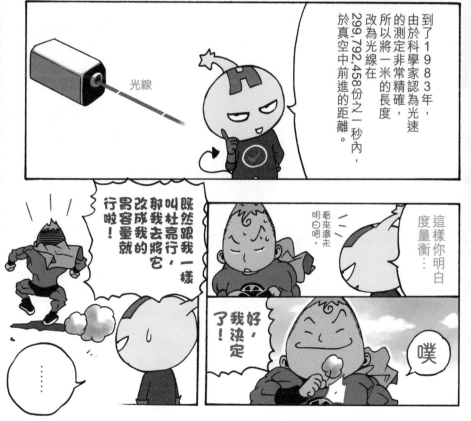

到了1983年，由於科學家認為光速的測定非常精確，所以將一米的長度，改為光線在299,792,458份之一秒內，於真空中前進的距離。

光線

這樣你明白度量衡了…

看來還未明白吧。

好，我決定了！

噗

既然跟我一樣叫杜嘉行，那我去將它改成我的胃容量就行啦！

……

半斤有幾兩？

又餓又吃不到肉，等我食個 "足 3 兩" 三文治補充體力先！咦……3兩即是多重？

3兩112.5克，1隻雞蛋約60克，大約2隻雞蛋吧！

跟媽媽買菜時，這是非常實用的知識啊！

中式	國際式
1斤	約604克
1兩	約37.8克

我們在街市買菜時，小販們以「斤、兩」作為單位，跟我們常說的1公斤不同！這裡的1斤有16兩，成語半斤八兩就是這樣來的！

溫馨提示
斤的正式名稱是「司馬斤」，香港法例規定1斤等於$1\frac{1}{3}$磅，即0.60478982公斤。不過回到中國大陸，斤就代表「市斤」，只有0.5公斤，1兩則是50克，是完全不同的制式！

嘿，我不吃多點，又怎能維持這個200磅的健美身體！

英式	國際式
1磅	約454克
1安士	約28.4克

溫馨提示
1磅的標準重量是453.59237克，而1磅亦等於16安士。注意重量和容量都有安士這單位，像嬰兒奶樽計算液體的1安士，就等於28.41毫升了！

200磅已經有90.7公斤，足足有18包5公斤大米的重量，是肥仔才對吧！

六呎是

嘩，慢聯獲得12碼呀，好緊張！但12碼其實有多遠？

12碼大約有11米，以1本 **COCO!** 長21厘米來量度，將52本 **COCO!** 排起來就差不多了。

主射的C郎果然高大威猛，跟昂藏七尺的我有得比呢！

成語別亂用，在今天的度量衡準則裡，7尺代表你足足有2.13米高，已經可以跟NBA的巨星們並排了！看你只有1.7米，是普普通通的5尺7寸吧。

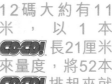

溫馨提示

基本計算是1尺等於12寸，1碼等於3尺。成語中的7尺是古代中國制式，換算只有1.7米左右，不過現在香港已經沒有使用中式單位了。

英式	國際式
1寸	約2.54厘米
1尺	約30.48厘米
1碼	約91.44厘米

吓？

我明白了，你教我這些，是想我轉行做超格價奇俠，令你少個對手吧？

Q15

從均衡的飲食中攝取足夠營養！

維他命對健康不可或缺？

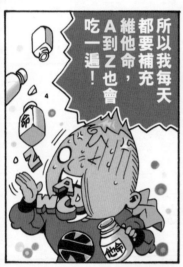

所以我每天都要補充維他命，A到Z也會吃一遍！

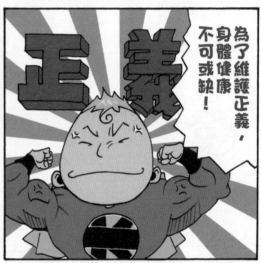

為了維護正義，身體健康不可或缺！

正義

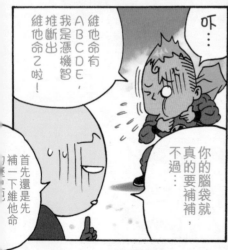

維他命有ABCDE，我是憑機智推斷出維他命Z啦！

吓⋯

你的腦袋就真的要補補，不過⋯

首先還是先補一下維他命

你被騙了吧，哪裡來的維他命Z。

維他命其實是一系列維持身體器官正常運作，促進發育及抵抗疾病的營養素。

雖然很久以前人們已經會使用含維他命的食物預防疾病，但真正發現這種物質，卻要到二十世紀初。

檸檬能治壞血病

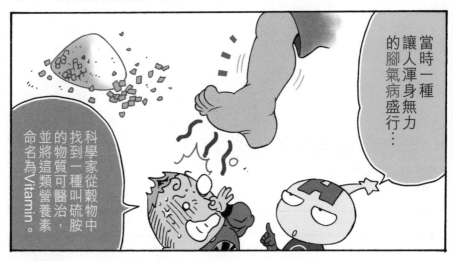

當時一種讓人渾身無力的腳氣病盛行…

科學家從穀物中找到一種叫硫胺的物質可醫治，並將這類營養素命名為Vitamin。

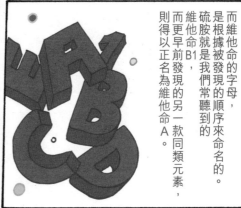

而維他命的字母，是根據被發現的順序來命名的。

硫胺就是我們常聽到的維他命B1，而更早前發現的另一款同類元素，則得以正名為維他命A。

嘩…A、B、C這樣說，幾時才說到Z呀？

都說沒有Z…

維他命主要分為兩種類，分別是水溶性和脂溶性。

水溶性維他命包括B和C，可以溶解於水，而體內多餘的亦會透過汗水或尿液排出體外。

長時間浸在水中或煮食都會令這些維他命流失，烹調時必須注意啊。

脂溶性維他命有A、D、K，顧名思義可溶解於脂肪，但亦因此需要依靠食物中的脂肪幫助吸收。

多餘的會儲存在肝臟。

各種維他命都有不同功用，而且大部份我們人體都不懂得製造，必須倚靠進食來吸收。

咬咬

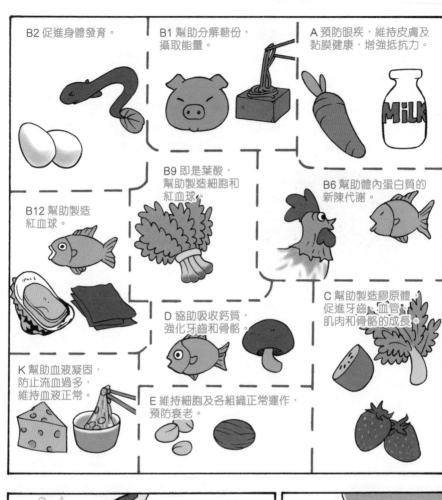

B2 促進身體發育。

B1 幫助分解糖份，攝取能量。

A 預防眼疾，維持皮膚及黏膜健康，增強抵抗力。

B9 即是葉酸，幫助製造細胞和紅血球。

B6 幫助體內蛋白質的新陳代謝。

B12 幫助製造紅血球。

C 幫助製造膠原體，促進牙齒、血管、肌肉和骨骼的成長。

D 協助吸收鈣質，強化牙齒和骨骼。

K 幫助血液凝固，防止流血過多，維持血液正常。

E 維持細胞及各組織正常運作，預防衰老。

你別傻過量維他命會有害無益的。尤其是A、D等，排出體外不會導致頭痛、嘔吐、食慾不振等副作用。太多會導致

其實只要飲食均衡，我們並不需要服用補充劑，若真的有需要，也記得遵照醫生指示，不然就會像他那樣了啦。

嘩，維他命這麼健康，當然要吃多點！

你又知不知？

維他命對身體健康十分重要，不過大家知不知道這些ABC是如何分別的呢？另外有些不叫維他命的原來又是維他命？實際吸取維他命以保持健康的方式又是怎樣？

維他命不足就很容易生病…

甚麼才叫做維他命？

眾多營養素中，要符合某些條件的才會被列入維他命行列。

例如：

- 以一種特定形式存在於食物中，供人體吸收。
- 人體細胞中沒有這種成份，不會製造或製造量不足夠，只能透過食物取得。
- 我們需要的份量很小，但不能缺乏，否則會損害健康。

維他命如何命名？

一般來說維他命是以發現順序來命名，不過有部分因性質相近而被歸納到維他命B系列，又有部分經研究發現並不屬於維他命而除名，因而得出現在的結果。另外維他命本身也有名字，如維他命B9就是我們常見的葉酸了。

例如在朱古力中找到的「類黃酮」，因為有抗炎功能而被稱為「維他命P」，但其構造卻並不歸類為維他命。

維他命ABC

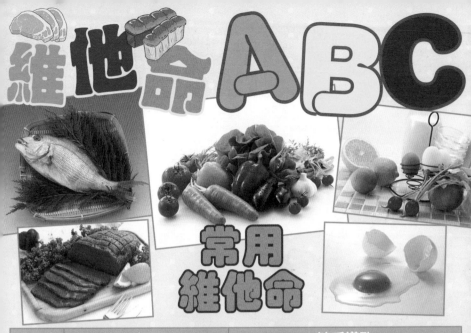

常用
維他命

維他命	來源	缺乏導致
A	魚肝油、紅蘿蔔、菠菜等	夜盲症、皮膚乾燥、腸胃不適等
B1	肉類、大豆、燕麥等	腳氣病、精神不振、抑鬱等
B2	奶類、蛋類、蔬菜等	口腔發炎、眼睛痕癢、虛弱等
B3	奶類、蛋類、穀物等	消化不良、皮膚發炎等
B6	奶類、蛋類、牛肉等	貧血、抑鬱、肌肉痙攣等
B9	堅果、豆類等	貧血、抵抗力下降、疲倦等
B12	魚、肉、蛋、肝臟等	貧血、思考緩慢、記憶力下降等
C	蔬菜、水果	壞血病、牙齒脫落、皮膚出血、關節痛等
D	魚肝油、奶類、蛋黃	佝僂病、軟骨病
E	堅果、魚類、蛋黃等	身體虛弱
K	菠菜、白菜、肝臟等	傷口流血不止

看這個圖表就不難發現，其實只要飲食均衡，菜、肉、蛋、奶、魚等等都適量進食，自然能夠吸取足夠所需的維他命啦！

維他命充足，精神飽滿又健康！

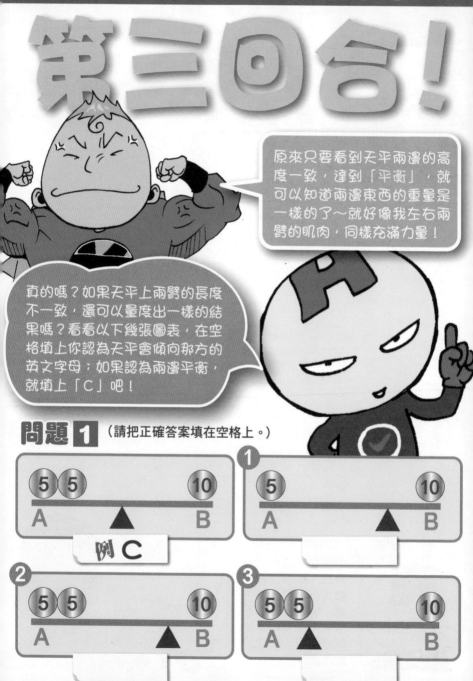

嗯～嗯～食物營養豐富，又包含各種不同的維他命，當然是有多少、吃多少！

所謂「病從口入」，正因為每樣食物都有它們各自不同的營養價值，胡亂搭配食用引起相冲，後果可大可小！試試配搭出下圖左右兩邊的食材組合，看看會引致甚麼樣的後果，你平日又有沒有觸犯到這些食物禁忌？

問題 2 （請連上正確答案。）

① 豬肉

② 菠菜

③ 綠豆

④ 紅蘿蔔

⑤ 牛奶

＋ A 魚類

阻礙維他命B1吸收。

＋ B 士多啤梨

分解維他命C，破壞內裡擁有的營養價值。

＋ C 芝士

阻礙人體吸收鈣質，長久造成容易抽筋或骨質疏鬆症。

＋ D 茶

引致便秘，以及增加有毒/致癌物質的吸收。

＋ E 奇異果

容易引致腹瀉。

1　1 C　2 A　3 B

力臂是槓桿中，力點和支點之間的距離。如果支點位於正中，兩邊重量又一致的話，兩邊力臂就會相等，達成「平衡」；如果支點距離力點愈近，力臂愈短，物件就愈容易被舉起；所以即使天平達到了平衡，只要兩方力臂不一致，亦不代表重量相等。

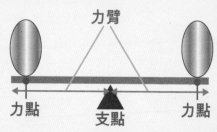

力臂

力點　　支點　　力點

2　1 D　2 C　3 A　4 B　5 E

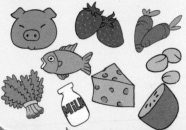

我們可以從食物中吸收各種營養，但如果在短時間內同時吸收兩種相沖食物的養分，則會在我們的身體內結合成截然不同的有害物質；比如菠菜與芝士的組合，菠菜本身含有的草酸鹽會與芝士的鈣質結合，形成草酸鈣，從而阻礙人體吸收鈣質。所以我們在進食前，必須要先了解清楚它們的特性啊！

恭喜大家一路完成眾多考驗，現在可以…

跟著我一起叫：「聰明又夠醒，常識我最精」!!

我答對了：
——題

漫畫：温世勤

原案：常識奇俠創作組

監修：陳秉坤

編輯：羅家昌、黃文輝

設計：徐國聲、葉承志、陳沃龍、黃皓君

出版

匯識教育有限公司

香港柴灣祥利街9號祥利工業大廈2樓A室

承印

天虹印刷有限公司

香港九龍新蒲崗大有街26-28號3-4樓

發行

同德書報有限公司

九龍官塘大業街34號楊耀松（第五）工業大廈地下

香港中文版版權所有 翻印必究

第一次印刷發行 2016年9月

Printed and published in Hong Kong.

ISBN : 978-988-77493-9-4

售價HK$60

若發現本書缺頁或破損，
請致電25158787與本社聯絡。

網上選購方便快捷　購滿$100郵費全免
詳情請登網址 www.rightman.net